LE THÉÂTRE

Alfred CAPUS

LE THÉÂTRE

Cet ouvrage a été tiré à cinq cents exemplaires numérotés à la presse de 1 à 500, plus 25 sur papier Edogawa du Japon (texte réimposé de format in-4º avec frontispice à l'eau-forte tiré pour ces seuls exemplaires) numérotés de I à XXV.

Justification du tirage : **140**

LA LIBERTÉ DE LA SCÈNE
LA MORALE

LA LIBERTÉ DE LA SCÈNE
LA MORALE

Nous ne concevons plus le théâtre sans la liberté administrative, pas plus que nous ne pouvons nous figurer aujourd'hui une presse soumise au veto des pouvoirs publics. La liberté de la presse et la liberté des théâtres, c'est le régime sous lequel vraisemblablement cette génération est appelée à vivre ; et, à la portée de notre vue sur l'avenir, il est impossible de prévoir la fin ou même une modification importante de cet état de choses. Suivant la conception que nous avons de la société, nous pouvons le déplorer ou nous en réjouir, mais c'est un « fait accompli ». C'est un des innombrables « faits accomplis » par lesquels notre époque a signifié sa force corrosive et son originalité.

Car ce qu'elle construit en secret, l'édifice qu'elle élève derrière ses mystérieux échafaudages, aucun œil n'est capable de l'apercevoir; on ne voit clairement encore que son prodigieux travail de destruction, les fondrières, les débris, les épaves. Et elle ne procède pas, comme la Révolution, par secousses violentes, par d'énormes gestes d'une puissance irrésistible, mais par petits coups répétés, continus et sourds; elle n'arrache pas l'arbre, elle le secoue tout doucement jusqu'à ce que le fruit tombe. Il n'y a pas dans notre histoire de phénomène plus curieux, sinon plus passionnant. Si l'on veut jouir pleinement de sa nouveauté et de son imprévu, on doit l'examiner sans arrière-pensée, sans regret, sans récrimination. Nous n'étudions ici que sa répercussion sur le théâtre.

Donc la scène est libre. Toutes les entraves administratives sont tombées, y compris cette puérile censure; et non seulement le théâtre a conquis sa liberté de ce côté-là, mais encore, mais surtout, ce qui est autrement fertile en conséquences, du côté du public. C'est-à-dire que le spectateur contemporain, débarrassé de tout préjugé d'esthétique et de genre, habitué à la violence et à l'audace des discussions, surmené, blasé, réclame de l'art dramatique l'émotion sous ses formes les plus diverses, comique, tragique, sentimentale, mais lui demande de moins en moins compte du

comment et du pourquoi de cette émotion. Il dit à l'écrivain : « Je ne vous chicane plus sur le choix de votre sujet, ni sur le caractère ou la condition sociale de vos personnages. Mettez à la scène qui vous voudrez et dans la situation que vous voudrez, militaires, financiers, prêtres, hommes politiques, courtisanes, religieuses. Tout ça m'est égal, j'en ai vu bien d'autres. Donnez-moi votre opinion, si hardie, si subversive qu'elle soit, sur la famille, la propriété, la religion, les lois, les mœurs. Servez-vous de la forme que votre tempérament vous imposera, le drame, la satire, la bouffonnerie, la fantaisie : c'est votre affaire et pour rien au monde je ne veux plus me mêler de ces détails. Je n'exige qu'une chose, mais celle-là, je l'exige bien : intéressez-moi, faites-moi pleurer ou faites-moi rire. La postérité classera vos œuvres ; ça la regarde et non pas moi. La valeur réelle, profonde, exacte d'une œuvre m'échappe, comme elle échappe nécessairement et par définition à tous les contemporains, puisqu'on appelle valeur d'une œuvre justement l'opinion de la postérité sur cette œuvre. Je ne suis pas là pour juger, mais pour voir, entendre et sentir, en définitive, pour être amusé, charmé et ému, et ce par tous les moyens qu'il vous plaira d'employer, que vous trouverez bons à cet usage et sur lesquels il est entendu, dorénavant, que je vous laisse liberté entière et absolue. »

Cet état d'esprit, qui est, je le crois bien, celui de la moyenne de notre public, peut tout d'abord paraître inquiétant, car s'il n'y a plus ni le contrôle de l'opinion ni celui de l'Etat, si tout est permis sur la scène; si, sous la réserve d'amuser et de plaire à la foule, on peut tout dire et tout insulter, n'est-ce pas le théâtre voué prochainement à la grossièreté, à l'immoralité ? N'est-ce pas la déchéance finale et la fin de l'art dramatique ? Comment concevez-vous qu'un art puisse continuer de vivre dans une atmosphère si défavorable, si malsaine ? Le théâtre périra donc par la liberté. Remarquez que c'est aux époques d'autorité et de contrainte que, dans ses œuvres les plus audacieuses, la comédie s'est élevée le plus haut. Pendant une période libre et sans discipline, quelle portée moindre auraient eu *Tartuffe* et *le Mariage de Figaro !* C'est l'autorité, c'est la tyrannie qui ont rayé le canon d'où ont jailli si loin ces grands drames. Avec le régime actuel de relâchement et de liberté, le théâtre manquera d'élan, de tremplin, de ressort. Il n'aura plus son ancienne puissance de pénétration. En somme, il perdra une grosse partie de son action et de sa raison d'être.

Telles sont les principales objections que l'on fait à la liberté de la scène. Telles sont les principales craintes que peut inspirer l'examen des conditions

nouvelles dans lesquelles l'art dramatique français, entraîné depuis une vingtaine d'années par le courant général de notre temps, se développe avec effort. Si ces craintes et ces objections étaient fondées, notre art dramatique toucherait, en effet, à une crise dangereuse, et on pourrait conclure qu'il deviendra de plus en plus incompatible avec les formes prochaines de la civilisation.

Mais ce raisonnement ne tient pas assez compte, il me semble, des conséquences habituelles de la liberté. Voyez ce qui s'est passé pour la presse. La presse et le théâtre ont ceci de commun qu'ils ont besoin l'un et l'autre, pour exister seulement, de l'approbation de la foule. Un journal, quoique lu par un seul individu à la fois, ne s'adresse pourtant pas à des êtres isolés. Le fait qu'il est lu presque au même instant et pour ainsi dire tout d'un coup par un grand nombre de gens crée entre eux une communion instantanée, très analogue à celle d'une salle de spectacle. Il y a des frémissements d'opinion aussi brusques, aussi profonds que les « effets » de théâtre.

Eh bien ! comment la presse s'est-elle tirée des périls de la liberté ? Certes, au début, elle a été salie par une basse pornographie ; puis, il y a eu la phase de l'insulte, de l'insulte sans pudeur et sans élégance. On a pu croire que le journalisme allait se déshonorer

pour toujours. Mais au contraire il s'est transformé. Car, sous peine de ne plus vivre et par le simple effet de la concurrence, il lui a fallu atteindre un public de plus en plus vaste, composé de tous les éléments, et pour cela il lui a fallu d'abord se moraliser. Rien de ce qui s'adresse à la foule, lecteurs de journal, spectateurs de théâtre, ne peut être indéfiniment immoral ou malsain. C'est un des plus grands mystères de notre nature que l'homme, en présence d'autres hommes, sente son âme devenir soudain plus noble et plus délicate. La générosité, la franchise, la pitié lui paraissent alors ses sentiments habituels, la règle même de sa vie. Les injustices, les cruautés qu'il a commises comme individu isolé, il se sent, comme homme mêlé à d'autres hommes, sincèrement incapable de les commettre. Il les réprouve, il en a horreur. N'appelez pas cela de l'hypocrisie ; ou bien, si cela en est, l'hypocrisie est mieux qu' « un hommage que le vice rend à la vertu », elle est un effort inconscient de l'homme vers l'idéal.

Et ne croyez pas non plus que, si le spectateur contemporain permet à l'auteur dramatique de tout lui dire, celui-ci en abusera immédiatement. Non. Car ce spectateur laisse bien l'écrivain libre, mais lui-même il ne l'est pas, quoiqu'il se l'imagine. Il vous permet,

à vous auteur, d'attaquer la famille, les lois, les religions. Mais il a, en tant que spectateur, une très haute idée de la famille; il a une conscience; il est éminemment sociable. Si vous êtes injuste et violent, il vous écoutera un instant par curiosité, mais il vous quittera vite et ne reviendra plus. Et il finira toujours, après quelques oscillations, par imposer ces deux conditions indispensables du drame devant la foule: la sincérité, la moralité, — en prenant les mots dans leur sens le plus vaste.

L'art dramatique n'a donc rien à redouter, pour sa dignité et son éclat, de la liberté de la scène et du nouvel état d'esprit de son public. Nous verrons ce qu'il a à y gagner ou à y perdre au point de vue des sujets et de la « matière » théâtrale, et s'il n'y a pas, dans la société actuelle, des sources d'émotion toutes neuves et jaillissant de toutes parts.

LES NOUVELLES DIFFICULTÉS
DU THÉATRE

LES NOUVELLES DIFFICULTÉS
DU THÉATRE

On a beaucoup interviewé les auteurs dramatiques cette année. On leur a demandé leur opinion sur la guerre russo-japonaise, sur la séparation de l'Eglise et de l'Etat et sur le rapprochement de la France et de l'Italie. Ils ont répondu, pour la plupart, avec beaucoup de bonne grâce et même de compétence. Mais on leur a demandé aussi leur opinion sur le théâtre, et c'est là que les choses ont commencé à se gâter. Je vous signalerai simplement ce détail : on n'a, pendant trois mois, parlé que de Scribe, d'où l'on a conclu qu'il était complètement oublié.

C'est que, dès qu'il est appelé à se prononcer sur son art, un auteur dramatique ne pense plus qu'à la

conception particulière qu'il en a. Il déclare plus ou moins inconsciemment que le véritable théâtre, le théâtre de l'avenir, est celui qu'il fait ou qu'il a l'ambition de faire; et il a une certaine tendance à donner comme règles de l'art ses propres méthodes de travail. La préface du *Père Prodigue* en est une preuve illustre. En énumérant les qualités nécessaires à un écrivain dramatique, Dumas fils dit : « La première de ces qualités, la plus indispensable, celle qui domine et commande, c'est la logique, — laquelle comprend le bon sens et la clarté. La vérité peut être absolue ou relative, selon l'importance du sujet et le milieu qu'il occupe : la logique devra être implacable entre le point de départ et le point d'arrivée, qu'elle ne devra jamais perdre de vue dans le développement de l'idée ou du fait. » Il est évident que le maître livrait là, à ses confrères et au public, non le secret du théâtre, mais celui de son génie. Car, précisément, quelques pages plus loin, il immole avec dédain les pièces de Scribe aux immortelles fantaisies d'Alfred de Musset. Et qui, moins que l'auteur de *Lorenzaccio*, du *Chandelier*, et des *Caprices de Marianne*, s'est soucié de la logique et de rendre « implacable » la marche de ses drames entre le point de départ et le point d'arrivée ? Qui a moins considéré le dénouement d'une œuvre comme « le total et la preuve » ainsi que Dumas

l'exigeait ? Et la profonde admiration que Dumas fils ressentait pour Musset ne suffit-elle pas à affaiblir ses enseignements, — enseignements que tous les auteurs dramatiques découvriront dans ses chefs-d'œuvre plus sûrement, certes, que dans ses préfaces ?

Déterminez, en effet, toutes les qualités qui vous paraissent au premier abord nécessaires, indispensables au dramaturge : ordre, composition, clarté, logique, et voyez de quels chefs-d'œuvre impérissables ces qualités-là sont absentes. *Hamlet* et le *Misanthrope* doivent une partie de leur gloire à l'énigme qu'ils contiennent. Chaque génération s'en approche, leur réclamant des émotions nouvelles et différentes ; et chacune, en s'en allant, leur laisse quelque chose de son angoisse, de son incertitude, de sa pensée. Combien ces deux drames sublimes auraient perdu à être clairs et indiscutables !

Ordre, composition, logique et dénouement ? Beaucoup de critiques, et entre autres, Sarcey, ne sont-ils pas d'accord que *le Mariage de Figaro* est composé sans rigueur, que ses scènes s'en vont à l'aventure ? et que Figaro, qui a l'air de conduire et de dominer l'action, est continuellement dérouté par des événements extérieurs auxquels il n'a pas songé ? Cela empêche-t-il *le Mariage de Figaro* de nous laisser la plus forte et même la plus harmonieuse impression ?

Non, il n'y a aucun signe précis à quoi l'on reconnaît les chefs-d'œuvre ou simplement les œuvres de valeur, sinon la durée et l'accueil de la postérité ; et, à plus forte raison, n'y a-t-il pas de méthode pour les faire. En matière de théâtre surtout, chaque écrivain se crée ses propres règles et ses propres lois, qui lui sont strictement personnelles, qui dépendent de ses ressources, de son tempérament, de ses sujets et de ses personnages préférés ; que son expérience et son travail modifient sans cesse, et qui ne sauraient servir à aucun autre que lui. Quant à des lois générales du théâtre, il y en a peut-être, il y en a certainement, mais malheur à celui qui les observe !

Voyez-vous, jamais il n'a été aussi téméraire qu'aujourd'hui de parler théâtre. Jamais on n'a été exposé à dire sur ce sujet des choses plus vagues et plus provisoires. Cela tient à ce que, jamais non plus, l'auteur dramatique n'a eu à porter sur la scène une époque aussi difficile à observer et à peindre que la nôtre. Pour employer une expression de photographie, notre époque ne se « prête pas à la pose ». Elle remue trop. Au moment où on va la saisir, où elle semble se reposer, rester un instant en place, tout à coup elle fait un mouvement brusque et dérange l'image. Par son imprévu et son tourbillonnement, par les prodigieuses surprises d'événements et d'idées qu'elle nous

réserve à toute heure, par ses alternatives de fièvre et d'indifférence, par la multitude de types nouveaux d'hommes et de femmes qu'elle crée sans relâche et par les modifications qu'elle fait subir aux types anciens, elle n'est pas « scénique », où plutôt elle ne peut pas être réalisée scéniquement à l'aide des seuls procédés qui ont servi jusqu'à présent aux maîtres de notre art.

Ces procédés n'ont plus la souplesse et la variété nécessaires pour donner à des personnages l'air « d'aujourd'hui », sans quoi le spectateur ne peut être profondément intéressé ou ému. Quels individus pittoresques nous devrons à notre temps ! Mais d'une telle difficulté scénique qu'ils forceront peu à peu le théâtre à transformer son outillage et ses conventions, si l'on appelle conventions l'ensemble des fictions de toutes sortes qui sont indispensables pour donner instantanément à des êtres assemblés l'impression de la vérité et de la vie.

En quoi réside principalement cette difficulté ? En ceci qu'on ne peut plus guère exposer, sous peine de ne pas se conformer à une forte observation du monde actuel, des types généraux et représentatifs d'une classe ou même d'une fraction quelconque de la société. Il y a de moins en moins de traits communs entre des individus appartenant au même groupe

social, ayant à peu près la même fortune et les mêmes relations, menant des existences analogues. Rien n'était plus commode, pour l'action dramatique, que d'avoir d'avance à sa disposition et avec le consentement du spectateur, les lignes générales du bourgeois, du militaire, de l'aristocrate, de l'homme d'argent ; ou de la courtisane, de la femme honnête, de l'ouvrière, de la grande dame, de la jeune fille. Il suffisait d'y ajouter un ou deux traits particuliers et contemporains, et l'action pouvait aussitôt se mettre en marche sans de plus longues explications.

Chaque individu, aujourd'hui, doit être observé, étudié séparément avant d'être lancé dans les combinaisons scéniques et les événements qui font l'objet du drame ; à cause de cela, ces événements et ces combinaisons ne sauraient plus avoir l'ampleur, les complications, les surprises, l'intérêt qu'ils avaient autrefois.

Prenez comme exemple le type du bourgeois moyen, « voltairien », qui a été si utile à l'écrivain dramatique pendant cinquante ans et dont notre théâtre contient tant d'exemplaires définitifs. Le public le reconnaissait immédiatement et l'approuvait. C'était un personnage familier et tout ce qui émanait de lui, gestes et paroles, se comprenait aussitôt. Il est visible que ce type de Français est en train de disparaître,

ou tout au moins subit une éclipse. Qu'il se reconstitue un jour, cela est possible, mais on ne le rencontre plus actuellement dans la bourgeoisie par grandes masses, comme il y a vingt ans encore.

Ses traits essentiels étaient la tolérance religieuse qui tendait à se confondre avec l'indifférence; le goût de l'opposition, tempérée toutefois et limitée par le respect des choses établies; un jugement fin et rapide, et l'ensemble des qualités et des dispositions d'esprit que l'on désigne communément sous le nom de bon sens. Son importance était considérable : il était le centre de la société provinciale et il était arrivé peu à peu à représenter le Français par excellence.

Les dernières luttes politiques et religieuses ont achevé de l'abolir. Par les agacements et les discordes qu'elles ont suscités, elles ont détruit le souriant équilibre voltairien. De nos voltairiens, les uns sont devenus cléricaux, les autres francs-maçons, et les uns et les autres tout proche du fanatisme. La scission s'est faite brusquement en quelques années. Ceux qui ne sont pas allés à ces extrêmes n'en ont pas moins été atteints dans leur bonne humeur. Ce n'est plus le scepticisme qui est leur fond, mais une sorte de mépris plus âpre et plus ironique, qui est de l'anarchie à l'état latent.

Des divisions aussi profondes s'opèrent dans tous

les types de premier plan. Que de nuances nouvelles d'humanité notre époque est en train de dessiner, dont l'arrivée au théâtre va en modifier probablement la technique, les sujets, le ton, jusqu'au dialogue ! Et entre les classes sociales, que de zones intermédiaires récentes, d'une vie, d'un intérêt si intenses ! Les seules lois sur l'éducation ont amené dans le rôle social de la femme des changements déjà visibles et créé d'innombrables variétés de jeunes filles, de déclassées, de courtisanes, de femmes unies à l'homme par le simple consentement réciproque, d'où est presque sortie une morale des situations irrégulières. Il y a les victimes et les parvenues de l'instruction, toute une série de caractères nouveaux qui arrivent à la vie et par conséquent à la scène.

Et ces caractères sont loin de posséder la netteté, le « tout d'une pièce », la franchise, l'ordonnance des caractères classiques. C'est par là qu'ils sont d'une réalisation scénique si malaisée, et pour les peindre avec justesse, pour les suivre dans leurs évolutions et leurs contrastes, les ressources actuelles de l'art dramatique suffisent à peine.

Comment espérer traduire, en respectant l'heureux principe de la séparation des genres, l'étonnante et féconde confusion de notre époque, les combinaisons de dramatique et de comique, de sensibilité et de

violence, d'incohérence et de logique, que l'on constate dans la plupart des situations et des caractères d'à présent ? Une pièce qui prétendra à donner de notre époque une image fidèle peut-elle être pendant trois, quatre ou cinq actes, continuellement gaie ou continuellement tragique ? Et alors, s'il faut, pour porter à la scène des sujets vraiment contemporains, un mélange de tous les genres et de toutes les formes, par quels procédés délicats, inconnus, conserver dans une œuvre de théâtre cette unité de ton, cette harmonie qui semblent jusqu'à présent indispensables à l'émotion du spectateur ? Autant de difficultés nouvelles que l'auteur dramatique rencontre dans la représentation de la société et des mœurs.

Il en surgit encore de la nature même du public réuni dans une salle de spectacle. Ce public est plus informé que celui d'autrefois : par la presse, par les procès, par la divulgation des scandales et des dessous, par la discussion quotidienne, il est bien plus au courant de la vérité. Il peut la contrôler instantanément. Le spectateur des galeries connaît la vie et les mœurs de ces hommes préoccupés, de ces femmes élégantes qu'il aperçoit dans les loges et les avant-scènes. Il sait ce que c'est qu'un boursier, un clubman, une femme du monde, et ceux-ci, de leur côté, sont renseignés sur la petite bourgeoisie et sur le peuple. Ainsi

composé, ce public ne donne plus aussi naïvement que jadis son émotion ou sa joie. Il exige que la gaieté ait un sens et que l'émotion soit sincère. Il ne confond plus la brutalité avec la force, l'obscurité avec la profondeur. Et, pour me résumer, jamais l'auteur dramatique n'a été obligé d'exécuter des exercices plus périlleux devant des gens plus méfiants, plus attentifs et plus lucides.

L'ANARCHIE

L'ANARCHIE

Depuis une quinzaine d'années, notre littérature dramatique a perdu tout aspect régulier. On ne s'y reconnaît plus. On n'y découvre ni direction générale, ni école, ni une influence dominante. Les esprits méthodiques en sont profondément choqués. Il y a des gens qui, sur une pièce, un livre, un tableau, ont besoin d'être fixés tout de suite: de rattacher le tableau à une école de peinture, la pièce ou le livre à un genre littéraire déterminé. Une œuvre d'art qui ne se prête pas immédiatement à cette opération leur paraît inférieure. La manie de porter sur toutes choses des jugements définitifs est en eux. Ils ignoreront toujours la douceur et même la poésie de l'incertitude. Ils sont naturellement très sévères pour le théâtre contemporain; ce sont eux qui ont répandu le bruit que l'art

dramatique était en pleine décadence. Quelques-uns, moins prompts à désespérer de tout, se contentent de dire que nous vivons dans une période de transition.

Comme il est universellement admis que l'on n'égalera jamais Corneille, Molière et Racine, et comme tous les Français sont élevés dans cette idée désolante, il est évident que la décadence du théâtre a commencé à la mort de Racine, qui est celui des trois qui a vécu le plus avant dans son siècle. A mesure que l'on s'éloigne de ces grands maîtres et que leur manière devient de plus en plus irrésistible, la décadence s'accentue donc, et les périodes de transition se succèdent lamentablement. Il faut en prendre son parti ou renoncer à des expressions dont, par l'abus qu'on en a fait, le sens s'est évaporé.

Ce qui est certain toutefois, c'est l'impossibilité d'un classement quelconque des œuvres actuelles, c'est la confusion des genres et un désordre apparent. Parmi tant de principes bien autrement solennels, celui de la séparation des genres a beaucoup souffert. Il était pourtant commode et ne faisait de tort à personne. C'était un guide sûr et familier qui vous conduisait de la tragédie à la comédie dramatique, puis à la comédie de caractère; de là à la comédie de mœurs; de celle-ci à la comédie anecdotique, d'où il n'y avait qu'un pas jusqu'à la comédie légère, qui était

elle-même séparée du vaudeville par des espaces faciles à franchir. On avait ajouté à ces différentes stations, et en manière de refuges, la pièce à thèse et la tragédie bourgeoise. On était sur le point de découvrir les lois du théâtre. L'ordre régnait dans l'art dramatique. Mais tout à coup, au contraire, c'est l'anarchie qui survint et, au moment où on s'y attendait le moins, les genres se mêlèrent avec fracas. On vit des comédies de mœurs qui prenaient des allures de tragédie, des pièces à thèse qui étaient en même temps des comédies légères. Ces mélanges imprévus étaient bien faits pour déconcerter. Ils donnèrent lieu à quelques classifications nouvelles : le théâtre social, le théâtre d'idées, qui ne servirent qu'à obscurcir la situation. Car si une pièce sociale n'est pas seulement une pièce qui met en scène les conflits des ouvriers et des patrons ou le tableau d'une grève, il n'est pas une œuvre sur le mariage, sur la famille, sur le divorce, sur l'argent qui ne soit sociale, et ce terme ne peut nous être d'aucun secours pour le classement des œuvres dramatiques.

Est-il nécessaire de faire remarquer que l'expression de « théâtre d'idées » est plus vague encore ? Ou l'écrivain a sur la philosophie, la politique, l'art, l'histoire, la science, une idée qu'il croit originale et

féconde : et alors, en lui imposant toutes les conventions et tous les mensonges du théâtre, en la torturant jusqu'à ce qu'elle pénètre dans le cadre étroit d'une scène, en la compromettant dans la tricherie de la lumière et des décors, il lui manque de respect et la déconsidère. Ou l'idée n'est pas neuve et il ne s'agit que de vulgariser et de répandre les idées des autres : l'auteur dramatique a une tâche, je ne dirai pas plus haute, mais plus personnelle que d'être le serviteur du savant, du philosophe ou du moraliste. Il a à faire ce que le philosophe ne peut, ni d'ailleurs ne prétend faire : montrer aux hommes la vie à l'aide d'êtres vivants ; remuer en eux tous les sentiments et toutes les passions par le spectacle des drames que ces passions et ces sentiments déchaînent ; les émouvoir ensemble et les forcer à se regarder un instant avec sympathie.

Cela ne signifie pas, bien au contraire, que le dramaturge doive rester indifférent aux grandes préoccupations environnantes. A ce dédain, il perdrait une grosse part de son action sur le public d'aujourd'hui. Les idées et les mouvements d'esprit contemporains, les plus subtiles variations de notre moralité, il faut qu'il les connaisse. Il faut qu'il regarde de près les efforts de sa génération et qu'il essaye de pénétrer jusqu'au-dessous des événements les plus étrangers

même à son art. Mais les idées éparses qui flottent autour de lui doivent plutôt imprégner son œuvre qu'en devenir l'objet principal. Et elles doivent comme flotter aussi autour de ses personnages, augmenter l'intensité de leur vie scénique, en les montrant sous plus de jours et avec plus de variété et de nuances.

* * *

Le théâtre, représentation animée de la vie, c'est la plus ancienne définition que nous en ayons; elle ne perdra jamais sa valeur. Mais cette représentation, pour être exacte et exercer une forte prise sur les spectateurs, s'est heurtée de nos jours à des difficultés de toutes sortes que l'art dramatique n'avait pas encore rencontrées. D'où ses hésitations et son aspect d'anarchie. Car le premier effet de l'irruption sur la scène d'une époque comme la nôtre a été d'y apporter sa propre incohérence et son propre désordre. Et d'abord, comme on vient de le constater, elle a fait tomber les clôtures qui depuis plusieurs siècles existaient entre les « genres », leur permettant de se mélanger et leur portant ainsi un coup dont ils ne se relèveront pas, ou dont ils se relèveront beaucoup plus tard peut-être, complètement transformés et différents. Le principe de la séparation des genres était

comme une ceinture extrêmement solide qui maintenait l'écrivain dans de claires limites. Il avait encore cet avantage de lui rendre plus faciles l'unité et l'harmonie. Il indiquait tout de suite au spectateur la direction de la pièce et le ton du dénouement. Le spectateur arrivait avec une âme préparée et docile. Ce spectateur, nous ne l'avons plus. C'était d'ailleurs un être plus marqué et plus distinct qu'aujourd'hui : aristocrate, gros ou petit bourgeois, artisan, ouvrier. Il se sentait séparé de son voisin par d'énormes distances d'éducation, de famille, de mœurs. Il occupait en une salle de spectacle la place qui correspondait non seulement à sa fortune, mais encore, mais surtout à la classe sociale à laquelle il appartenait. Je n'ai pas l'intention de dire qu'il n'y a plus de classes sociales ni de barrières entre les classes. La famille qui vient au théâtre le dimanche dans une loge de troisième galerie, et le groupe élégant de femmes parées et d'hommes en habit qui occupe une avant-scène du premier étage sont tout de même séparés dans la vie réelle par quelque chose de plus compliqué et de moins grossier que des différences de fortune. Mais ce ne sont plus des différences socialement irréductibles. En une génération, le hasard, l'éducation, les continuelles éruptions de la vie contemporaine peuvent les combler. Et cette famille de la troisième galerie,

rajeunie et affinée, s'installera sans surprise dans la voyante avant-scène.

Certes oui, elle est bien profondément modifiée, depuis vingt ans, l'âme d'une salle de spectacle ! Quels frissons imprévus passent sur elle ! Qu'il y a entre ses différentes parties de contacts nouveaux, de subtiles communications ! Quels individus, quels types tout récents, quels états d'esprit inconnus, quel mystère elle contient ! Et comme, décidément, on ne peut plus en prendre possession avec les mêmes gestes, les mêmes accents !

Rien de plus naturel qu'elle ait saccagé l'art dramatique, si impressionnable, et qu'elle soit en train de le refaire à son image. Rien de plus naturel que ce public dont tous les éléments sont dans une combinaison incessante, qui ne connaît plus ou presque plus les préjugés de classes, — qui sent confusément en tout cas qu'il est sur le point de les perdre, — qui vit dans le hasard et dans le tumulte aussi naturellement que jadis dans la régularité et dans l'ordre, rien de plus naturel que ce public n'exige plus dans l'art dramatique la même ordonnance, les sages méthodes, les heureuses divisions de genres et d'espèces. Et pas plus qu'il n'a pour lui de préjugés de classes, il n'a en art de préjugés de genres. Il ne juge plus que d'après son émotion personnelle immédiate. Il veut se voir à

la scène sous toutes les formes qu'il plaira à l'auteur de choisir, comique ou tragique, ou les deux à la fois: il n'a plus de ces superstitions. Toutes les conceptions de la vie, tous les points de vue, il les accepte d'avance, car il sait que la vie contemporaine présente tour à tour et parfois simultanément tous les aspects. Peu lui importent votre école et vos procédés, pourvu que vous lui donniez la sensation qu'il assiste, comme par surprise, à un drame réel.

A cette condition, vous pouvez violer les lois et mêler les genres, lois et genres d'où sont sortis pourtant nos plus beaux chefs-d'œuvre. Mais ces règles n'avaient pas seulement pour origine des considérations esthétiques; par cette fatalité du théâtre qui le fait si fortement dépendre des mœurs, aussi bien dans ses sujets que dans sa manière, elles venaient de plus loin, des habitudes sociales elles-mêmes. On peut dire qu'à mesure que les classes se mêlent davantage dans une société et que les individus y prennent plus d'importance, les genres dans l'art dramatique tendent à se mélanger aussi et les œuvres à ne plus avoir d'autres lois que le tempérament et l'exécution personnelle du dramaturge.

Les salles parisiennes, en tant qu'exploitations, ont bien vite subi ces nécessités. Considérez-les les unes après les autres; on peut saisir là l'anarchie

actuelle, dans un fait matériel et frappant. Où est le genre « Gymnase » ? Où est le genre « Palais-Royal » ? Où sont les spécialités de chaque scène du boulevard ? L'Odéon n'a plus de physionomie. La Comédie-Française a reçu, à son tour, le choc violent de notre époque et le supporte glorieusement.

Cette anarchie générale du théâtre, qu'il est impossible de nier, ne saurait être, sans injustice, considérée comme un fait de décadence. Elle est la conséquence et la somme des efforts prodigieux qu'on fait de toutes parts sur la scène; efforts qui arriveront bientôt, sans doute, à renouveler la construction, la marche, le développement des œuvres; à transformer le jeu des artistes, et jusqu'aux conditions mécaniques du théâtre.

D'autres lois, d'autres règles, d'autres genres se reconstitueront probablement sur les débris des anciens; nous serons sortis tant bien que mal de la fameuse « période de transition » et l'ordre, de nouveau, régnera pour quelque temps dans l'art dramatique.

LES SUJETS DE PIÈCES

LES SUJETS DE PIÈCES

On a toujours désespéré du théâtre en France, et c'est même à ce désespoir que l'on reconnaît le véritable amateur de spectacle, ainsi qu'un critique digne de ce nom ; on a toujours immolé les auteurs d'une génération à ceux de la génération précédente ; et la décadence du théâtre a commencé à la mort de Louis XIV, pour ne s'arrêter vraisemblablement jamais. Ce sont des choses entendues et dont il faut prendre son parti. Voltaire, qui faisait des tragédies et qui ne prévoyait pas leur sort, avait un grand dédain des autres formes de l'art dramatique. On cite de lui périodiquement, et pour bien montrer combien cet art est un art inférieur, le mot : « Que resterait-il à nos auteurs, sans l'adultère et sans l'amour ? ».

Ce mépris robuste est partagé par quelques-uns

des plus fidèles habitués de nos répétitions générales et de nos premières (public sur lequel nous aurons l'occasion de revenir). Et il est fréquent de les entendre à la sortie d'une de ces solennités s'écrier en levant les bras au ciel avec indignation : « Encore une pièce sur l'amour ! » — ou : « Encore une pièce sur l'adultère ! Le théâtre est bien bas ! Quand donc les auteurs dramatiques s'apercevront-ils que ces sujets-là sont épuisés ? »

Que les habitués des premières se rassurent : dès que ces sujets seront épuisés, les auteurs dramatiques, qui n'ont pas l'imagination aussi bornée qu'on le croit, s'en apercevront très vite. Mais tant que l'amour jouera parmi les hommes le rôle assez important qui lui est dévolu depuis l'origine des espèces ; tant que, dans la société, un homme et une femme unis par le mariage n'auront pas pris la ferme résolution de demeurer éternellement fidèles l'un à l'autre ; tant qu'il y aura des tentations et des trahisons amoureuses et que la loi ne suffira pas à régler harmonieusement tous les battements du cœur, l'épuisement de ce sujet ne sera pas sensible.

Ce sont, d'ailleurs, simples enfantillages et puériles façons de parler. L'adultère n'est pas plus un sujet de pièce que la famille, l'argent, la loi, le patriotisme ou l'éducation des filles. Il faut n'avoir jamais touché à

la scène, ou bien être encore dans les premiers tâtonnements du métier pour s'imaginer qu'on peut faire tenir en quelques heures et dans les proportions d'une œuvre dramatique tous les aspects d'un conflit social et d'une passion. Il n'y a au théâtre,— que l'on emploie la noble forme tragique, ou la plus poétique fantaisie, ou l'un des tons si divers de la comédie moderne ; que l'on soit Corneille, Musset, Dumas fils ou Labiche, — il n'y a que des cas particuliers et des anecdotes. Une fois l'anecdote trouvée, l'art et le génie propre du dramaturge interviennent et l'exécution met sur l'œuvre sa marque toute-puissante. Si l'auteur est Scribe, par exemple, l'anecdote sera charmante ou même dramatique, pleine d'imprévu et de rebondissements ; elle provoquera la joie, l'intérêt, jusqu'à l'émotion, mais elle restera un conte, une histoire plus au moins heureuse. Le cas particulier ne sortira pas de ses limites.

Si l'auteur est Racine (c'est M. Brunetière, je crois, qui a fort ingénieusement remarqué que Scribe et Racine ont à peu près les mêmes sujets de pièces : un homme aimé par une femme, quand il est lui-même épris d'une autre, ou la situation inverse), si l'auteur, disons-nous, est Racine, l'anecdote s'élargira tout à coup sous la magie du langage, sous l'ardeur des sentiments. Les êtres humains qui y sont mêlés seront profonds et vivants ; ils dépasseront le cas particulier ;

ils auront des prolongements lointains. Amants ambitieux, femmes passionnées diront ces mots sublimes et vrais qui donnent des âmes aux créations du théâtre.

Mais ni l'un ni l'autre n'aura « épuisé » le sujet ; ni Molière n'aura « épuisé » l'hypocrisie dans *Tartuffe*, ni Shakspeare la jalousie dans *Othello*, ni Racine l'amour maternel dans *Andromaque*. Pour toutes les générations d'auteurs dramatiques, le même sujet reste indéfiniment neuf et vierge, car les passions, les émotions, les sentiments, les vices des hommes varient sans cesse à mesure que naissent d'autres hommes, que leurs idées et leurs mœurs se modifient, qu'ils s'agitent dans d'autres milieux et dans d'autres circonstances. Il y a certes quelques traits communs entre les ambitions d'un conspirateur romain à la Catilina, d'un courtisan de Louis XIV, d'un professeur de l'Université, d'un parlementaire de nos jours qui veut devenir ministre, d'un spéculateur qui joue à la Bourse ; mais ces traits communs disparaissent presque entièrement sous l'amas des traits spéciaux et caractéristiques de chaque individu. Il n'est donc au pouvoir d'aucun penseur, d'aucun philosophe, d'aucun poète, d'aucun auteur dramatique de fixer définitivement et pour les siècles l'ambitieux, le jaloux, l'avare ; pas plus que de faire une peinture, sur laquelle il n'y aura plus à revenir, d'une de nos innombrables émotions.

De même qu'il n'y a jamais eu dans tout le développement de l'humanité deux êtres absolument identiques, et qu'il suffit à la nature, pour varier à l'infini le type humain, de fléchir les minces lignes du visage, de même l'artiste n'a besoin pour créer des formes incessamment nouvelles et originales que de sa pensée et de son tour de main personnels.

Cela est vrai pour tous les arts, mais davantage encore pour le théâtre, qui est de tous celui qui emprunte le plus directement à l'humanité. L'histoire de l'art dramatique en est un interminable exemple. Un homme d'un âge mûr est épris d'une jeune fille ; il la garde, il la cache à tous les yeux, il veut l'épouser avant qu'elle connaisse la vie et l'amour. Un jeune amant survient qui lui apprend les deux par sa seule présence. Est-ce le sujet de *l'Ecole des femmes* ou celui du *Barbier de Séville* ? Et quelles œuvres plus différentes et plus neuves toutes les deux ? C'est que le sujet n'est pas là. Le sujet véritable réside dans le caractère et la situation sociale des êtres dont on nous montre le conflit, ainsi que dans le point de vue de l'auteur et le tour de l'exécution. Lors de l'apparition du *Barbier de Séville*, on a beaucoup dit à Beaumarchais que sa pièce n'était pas très originale. Il ne l'a pas cru : il a eu raison. On avait confondu une fois de

plus le squelette de la pièce avec les muscles, avec les nerfs et avec le sang, — avec le sujet intime et réel.

*
* *

On ne saurait trop insister sur ces observations, les plus anciennes d'ailleurs et les premières que l'on ait faites dès que l'on a regardé d'un peu près les conditions de l'art dramatique. On ne saurait trop y insister surtout aujourd'hui où de toutes parts on s'applique avec rage à décourager nos dramaturges. Il n'est pas de jour, en effet, où on ne leur annonce la décadence irrémédiable de leur art, où l'on ne décrète que, tous les sujets ayant été traités, tout ayant été dit sur la scène, le public étant las et les artistes étant trop chers, il n'y a par conséquent « plus rien à faire au théâtre ».

Certes, nous l'avons déjà vu, notre époque n'est pas très « scénique » ; elle est par son rapide tourbillonnement et par son imprévu la plus difficile qui fût jamais à porter au théâtre. Elle contraint par là même le dramaturge à se perfectionner et à se renouveler sans relâche. Mais elle est d'une abondance et d'un pittoresque merveilleux : elle a un jet intarissable d'événements et d'individus. Des types nouveaux y sont en voie de formation ; elle a fait subir aux types anciens, à nos passions, à nos sentiments les plus

intéressants, les plus profondes modifications. Elle a transformé la vie parisienne et la vie provinciale. Elle frappe, au contraire, des sujets de pièces avec une inlassable fécondité.

Il ne faut que du talent pour faire avec l'histoire du monsieur mûr qui veut épouser une jeune fille innocente, laquelle lui préfère un vigoureux garçon de son âge, un chef-d'œuvre qui aura pour notre époque la même valeur littéraire et sociale que *l'Ecole des femmes* et *le Barbier de Séville*. Il n'y a qu'à trouver notre moderne Figaro et notre moderne Agnès. Et tous les autres sujets de pièces sont aussi inépuisables que celui-là.

L'ARGENT

L'ARGENT

Il existait, il y a dix ou quinze ans, aux débuts de la génération d'auteurs dramatiques qui s'est aujourd'hui emparée de la scène, un préjugé qui dominait le monde des théâtres. On le formulait à peu près ainsi : « Il ne faut pas parler d'argent dans une pièce ; les pièces sur l'argent ne font pas d'argent. » Vous pensez bien que cette dernière considération était toute-puissante ; un directeur de théâtre s'en servait, bon an mal an, une douzaine de fois pour refuser des pièces à de jeunes auteurs. Quelle était l'origine du préjugé ? Ce fait que certaines œuvres « sur l'argent », par exemple *Turcaret* dans la période classique, *Mercadet* un siècle et demi plus tard, malgré la renommée de leurs auteurs et leur haute valeur littéraire, n'avaient jamais eu de forte prise sur le public. En outre, plus

récemment, *la Question d'argent* de Dumas fils avait été celle des premières pièces du grand dramaturge qui avait le moins brillamment réussi. On citait aussi d'autres exemples, mais ceux-là étaient les plus probants. Il n'y avait rien à dire là-contre. Les jeunes auteurs remportaient leurs manuscrits et attendaient avec impatience que le préjugé disparût ou fût remplacé par un autre.

Au fond de ce préjugé, il y avait surtout un malentendu. En regardant d'un peu près, on aperçoit tout de suite qu'il n'y a pas plus de pièces sur l'argent qu'il n'y en a sur la loi, la famille ou la propriété. Un sujet de pièce est essentiellement une anecdote qui permet de mettre en contact et en lutte des êtres humains, sous les conditions du théâtre. Suivant le tempérament de l'écrivain et sa conception de la vie, cette rencontre est émouvante ou comique; suivant son talent et son inspiration, elle est intéressante ou ennuyeuse. Mais le problème de l'argent, un article du code, une circonstance de famille ne sont que les ressorts qui font se détendre et se heurter les passions.

Dans la comédie de caractères et de mœurs, — avec ses variétés et ses formes innombrables, — l'argent est un des ressorts les plus puissants. Il n'y a pas de large observation de la société et de l'homme où l'on ne soit obligé de constater sa présence, sa force, sa

souveraine action. On le trouve aussi bien dans *Tartuffe,* où la question de savoir si Orgon sera ou ne sera pas ruiné, sera ou ne sera pas expulsé de sa demeure, se pose au moment le plus pathétique du drame, que dans *le Mariage de Figaro,* où la conquête de la dot de Suzanne constitue une péripétie capitale et met en jeu toute l'ingéniosité et toute l'ambition de Figaro, que dans *la Dame aux camélias* où la passion d'Armand atteint le plus haut point d'exaltation quand Marguerite vend ses bijoux et se décide à ne plus être une femme entretenue. Est-ce que l'argent n'est pas au centre même de l'action du *Gendre de M. Poirier,* du *Demi-Monde,* de *la Famille Benoîton,* de *Maître Guérin,* des *Effrontés,* des plus vigoureuses œuvres, des plus passionnées de Dumas, d'Augier, de Sardou, de Becque, comme des plus profondément exquises de Meilhac et Halévy ? En quoi ces œuvres sont-elles moins des pièces « sur l'argent » que *Turcaret* et *Mercadet.*

On peut répondre qu'on appelle principalement « pièces sur l'argent » celles qui mettent en scène des financiers comme Turcaret et Mercadet, et celles où l'argent serait étudié, pour ainsi dire en soi, dans son rôle économique et social, dans sa circulation, dans sa conquête. Mais il n'y a jamais eu d'œuvres dramatiques de ce genre, pas plus celle de Le Sage que celle

de Balzac; et, tant que les conditions du théâtre resteront les mêmes, tant qu'une salle de spectacle se composera d'hommes et de femmes avides de l'émotion scénique dont le propre est d'être brusque et collective, on peut répondre aussi qu'il n'y en aura pas. Comment concevoir, en effet, que le phénomène de la valeur et de la circulation de l'argent, infiniment mystérieux déjà pour les économistes, puisse jamais être montré et mis en action sur une scène devant une assemblée d'êtres humains ? C'est comme si, sous prétexte d'élargir l'art dramatique, on essayait d'y introduire l'analyse chimique, les recherches de l'astronomie et les radiations nouvelles de la matière — ou bien les problèmes de la coopération, de la mutualité, ou ceux des relations internationales.

L'art dramatique a le domaine immense, la mine inépuisable des passions et des caractères, ainsi que leurs chocs et leurs modalités infinis. Aux domaines de la science, de la philosophie, de la politique il n'emprunte que des moyens, des ressorts, des cadres. Il n'a pas la prétention ni la possibilité d'élucider leurs problèmes, ni même de les poser. Et encore n'emprunte-t-il ces moyens, ces ressorts, ces cadres que dans la mesure où ils modifient les caractères et

ébranlent les passions. Un savant est scéniquement sans intérêt; ce qui est intéressant, ce sont les modifications de son caractère et de son cœur par son milieu, ses préoccupations professionnelles. Par là seulement il appartient à l'art dramatique. Est-ce le poète qui nous émeut dans *Chatterton*? Non, c'est sa révolte contre la société, sa souffrance et son amour, ses grands sentiments humains.

En tant que manieur d'argent, le financier ne présente pas un intérêt plus rare que le chimiste, l'astronome, l'économiste, le poète, en tant que poète, astronome ou chimiste.

Qu'est-ce qui nous passionne dans ce vaste drame de la spéculation qui vient d'éclater ces jours-ci, drame de ruines épiques et de suicide? Est-ce la question des sucres? est-ce même la soudaine apparition de ces grands gouffres où l'argent s'engloutit? Non, ce sont les caractères des acteurs principaux. C'est en eux que nous trouvons les plus belles révélations sur notre époque. L'un, presque souriant devant le désastre, expliquant son affaire à qui veut l'entendre comme une partie d'échecs ou un coup de billard; tâchant de se sauver et de sauver le plus possible de sa fortune; léger, bavard, subtil; vaguement convaincu qu'il redeviendra un jour, par le train naturel des choses, un personnage sympathique, et envisageant l'avenir

avec une tranquille insolence. L'autre, au contraire, ayant la pleine conscience de ce qu'il y a de tragique dans ses actes; tenant jusqu'au dernier coup de cartes son jeu d'une main ferme; sachant que le destin est là et l'attendant avec toutes ses forces de résistance; ayant décidé d'avance ou qu'il gagnerait tout ou qu'il perdrait tout, y compris la vie.

Ces différences de caractère ont conduit le premier à se loger dans un appartement moins cher, et le second au suicide. Et les deux drames pourtant sont pareils, ce qui prouve encore une fois que ce ne sont point les événements qui dirigent la vie d'un homme, mais l'opinion qu'il a sur ces événements, — et par surcroît, que l'intérêt d'une œuvre dramatique ne dépend point des faits, de ce qu'on appelle strictement le sujet de la pièce, mais avant tout des sentiments, des idées, enfin du caractère des personnages qui s'y meuvent.

Ce qui est exact aussi et constitue pour l'art dramatique une acquisition supérieure, c'est que jamais autant et à la même profondeur qu'aujourd'hui l'argent n'a agi sur les consciences et sur les mœurs. Il a établi des divisions nouvelles dans la société, fondu des classes; il a brisé d'anciennes barrières et il en a élevé d'autres. Il fait qu'un noble ruiné n'est plus un aristo-

crate, tandis qu'un ouvrier enrichi peut en devenir un en quelques années. Cet ensemble de phénomènes impressionne de plus en plus le théâtre contemporain et, avec d'autres, lui prépare son originalité.

L'INTERPRÉTATION

LES COMÉDIENS

L'INTERPRÉTATION
LES COMÉDIENS

Il n'y a pas d'arts qui dépendent plus directemeut l'un de l'autre, qui aient plus de points de contact, que l'art dramatique et l'art du comédien. C'est une proposition qu'il suffit d'énoncer. Si, en étudiant Molière, on n'a pas sans cesse présent à l'esprit que le poète fut comédien, et même longtemps comédien avant d'être poète, et qu'il interprétait les grands rôles de ses propres pièces, il y a une certaine profondeur de son œuvre où l'on ne pénétrera pas. On pourra saisir Molière comme observateur, comme peintre, comme écrivain, — on n'atteindra pas Molière auteur dramatique. Et c'est là tout de même qu'il est incomparable et souverain. Je ne partage pas l'opinion de M. Emile Faguet dans ses études littéraires sur le dix-septième siècle, en tant d'endroits

d'ailleurs si pleines et si fortes. « Molière, nous dit M. Faguet, a écrit certaines comédies qui ne sont nullement dramatiques. Quand il compose une grande pièce, il ne songe qu'à peindre. *Les Précieuses ridicules, les Fâcheux, l'Avare* ne sont que des *portraits* dramatiques. *Les Femmes savantes, le Misanthrope* surtout, *Don Juan* ne sont que des *tableaux* dramatiques. Il n'y a guère, parmi les grandes pièces de lui, que *Tartuffe* qui soit à la fois *portrait, tableau* et *drame.* »

C'est dans l'examen du *Misanthrope* que M. Emile Faguet développe cette conception qui a été généralement adoptée par la critique.

Elle consiste a établir que dans *le Misanthrope* l'intrigue est excessivement légère, ce qui est exact. « Une coquette démasquée et que ses courtisans abandonnent, voilà toute l'action. L'intérêt de curiosité ne trouve là aucunement à se satisfaire ; Molière n'a pas songé à lui donner une pâture. Ce qu'il a voulu faire, c'est un tableau d'un coin de la société de son temps. »

On peut toujours construire une hypothèse sur ce qu'un écrivain a voulu faire il y a deux siècles et demi, sans qu'il nous ait laissé la moindre confidence à ce sujet, mais on peut aussi en construire une autre.

D'abord, dans une pièce de théâtre, l'intrigue et l'action sont choses essentiellement différentes, et

on ne les confond que trop souvent. Une pièce peut contenir une intrigue très compliquée et très adroite et n'avoir aucune action, aucune vie, aucun mouvement. Il suffit, pour cela, que les caractères soient mal tracés, les sentiments obscurs ou faux, le langage terne. Dans ce cas, les personnages ne se heurteront pas avec clarté et décision ; la vie, l'émotion ne jailliront pas de leur choc, et un banal intérêt de curiosité ne remplacera pas le rire ou les larmes. On a rarement porté à la scène avec succès les romans-feuilletons. Et pourtant, quelles rudes intrigues ! Mais ce sont des intrigues pour ainsi dire « en soi ». Il s'agit de débrouiller une aventure et non de mettre en présence, avec le relief et l'éclat scéniques, des sentiments et des caractères.

Et, d'autre part, l'action peut se passer d'une intrigue, se contenter de la première histoire venue, et n'en être pas moins vivante, passionnée, entraînante, ne pas aller moins vite et moins sûrement au cœur de la foule. Toute l'œuvre de Molière en est un exemple immortel, et parmi les œuvres contemporaines on ne saurait en trouver un meilleur que *la Dame aux camélias*, dont l'émotion scénique est inépuisable et qui se déroule au milieu d'événements hasardeux, imprévus, quelquefois purement arbitraires, comme l'arrivée du père Duval. Mais la passion y est sincère,

la clarté et l'ordre y règnent. L'histoire tout entière de l'art dramatique, l'étude des plus impérissables chefs-d'œuvre prouvent qu'au théâtre les événements «matériels» n'ont qu'une très minime importance. Leur vraisemblance même y est à peine nécessaire. La magie shakspearienne, les meurtres précipités de nos tragédies, la fantaisie du *Mariage de Figaro* montrent le peu de compte qu'avec raison en ont tenu les grands maîtres. Ils savaient que ce n'est pas l'exactitude des faits qui émeut les hommes assemblés, mais l'intensité et la lutte des passions. A notre époque, un assez médiocre réalisme a exigé des dramaturges une observation plus minutieuse du détail matériel, une vraisemblance plus soignée ; il faut prendre garde que ce progrès ne finisse par nuire au charme, à la poésie, à la philosophie d'une œuvre, à la force des caractères. Périsse la vraisemblance plutôt qu'une émotion ou un sourire ! Le public ne reculera jamais devant ce sacrifice. Je n'ignore pas qu'il y a des limites, mais elles sont faciles à discerner. Si, pendant le cours d'une scène qui se passe à Paris, je fais sortir un personnage pour l'expédier à Asnières, je peux le faire revenir à la fin de l'acte : aucun spectateur ne sera froissé. Mais je ne peux pas lui faire faire le voyage de Rouen, aller et retour. Pendant la durée d'un acte, il est convenu qu'on a le temps d'aller à Asnières, pas celui d'aller à

Rouen. Voilà le genre de précautions qu'il suffit de prendre. L'art est ailleurs.

Je demande pardon au lecteur de ces digressions; elles sont malheureusement inévitables dans un sujet qui a tant de routes et de points de vue.

*
* *

Résumons-nous en disant : une intrigue de théâtre n'implique pas une véritable action dramatique ; une action dramatique peut parfaitement ne pas s'appuyer sur une intrigue. Tel est le cas du *Misanthrope*. Et je fais, à l'encontre de mon éminent confrère M. Emile Faguet, l'hypothèse suivante : Molière (qui jouait Alceste ; il a toujours joué les meilleurs rôles de ses pièces, Orgon dans *Tartuffe*, Sganarelle dans *Don Juan*), Molière n'a pas eu l'intention de faire seulement un tableau de la société mondaine de son temps. Il n'a pas voulu placer Célimène et son entourage au centre de l'œuvre. Dans les interprétations modernes, c'est toujours Célimène qui est le personnage principal du *Misanthrope* ; elle en est devenue le type le plus populaire. Alors, en effet, *le Misanthrope* apparaît surtout comme la peinture d'un coin de société. Mais il me semble évident que ce n'est pas la pensée de Molière. Le personnage principal et de beaucoup, c'est Alceste. C'est lui, le héros, dont les conflits avec la

femme de la société forment l'action dramatique du *Misanthrope*. Et cette action n'est pas légère et d'un mouvement insensible. Elle est violente. A la fin du deuxième acte, en présence du garde de la maréchaussée, Alceste brave avec éclat la justice de son pays et l'opinion :

Moi, je n'aurai jamais de lâche complaisance.

Il n'y a rien de plus haut comme ton et de moins léger que la scène du quatrième acte entre Alceste et Célimène. Jamais amant n'a parlé avec plus de colère, plus de fougue ; il va jusqu'à l'insulte. Au dénouement, le comique d'Alceste est simplement extérieur ; l'âme du héros est profondément blessée. Une révolution décisive s'est faite en elle depuis le début de la pièce. Un cycle considérable de sentiments a été parcouru. Répétons-le : l'action dramatique du *Misanthrope* n'est que là, dans les emportements et les faiblesses momentanées du caractère d'Alceste, dans ses contrastes, ses chocs, avec l'hypocrisie mondaine et sa résolution finale. Cette action est d'une extrême vigueur, du plus vif mouvement. Pourquoi alors l'insuccès relatif de cette œuvre admirable à laquelle on n'a jamais trouvé d'autre défaut que le peu de mouvement et d'intérêt — d'intérêt d'intrigue ? Il peut s'expliquer par cette considération que Molière a fait

agir sur la scène non pas un caractère déjà formé et connu du public, mais un caractère en voie de formation au dix-septième siècle français, un caractère par conséquent difficile à comprendre d'emblée. Il y a dans le *Misanthrope*, et principalement dans l'éclat de la fin, des lueurs romantiques, des lueurs de René, de Didier, d'Antony, et qui sait ? jusqu'à des frissons d'anarchie. On l'a déjà remarqué, le *Misanthrope* est la pièce la plus « moderne » de Molière, celle qui a le plus de prolongement, correspond le mieux à nos états d'esprit.

C'est pourquoi elle est presque impossible à jouer avec le ton et le geste classiques ; ainsi interprétée, elle ne plonge pas dans la foule, elle ne la secoue pas. C'est pourquoi aussi, tandis que le rôle de Célimène tente toutes nos comédiennes, celui d'Alceste est loin de provoquer chez nos comédiens le même enthousiasme. Je viens d'assister, au Conservatoire, à ces examens qui précèdent le grand concours de juillet. J'ai entendu nombre de Tartuffes, d'Orgons, de Scapins, de don Juans, d'Arnolphes, de Sganarelles ; pas un seul élève ne s'est fait entendre dans une scène d'Alceste. Nous venons de dire la raison de cette méfiance. Les comédiens sentent d'instinct que le rôle du Misanthrope est complexe et dangereux et qu'ils y

seront gênés par les méthodes classiques d'interprétation. Pour en faire sortir tout le sens et tout l'effet, il faudrait une personnalité d'artiste d'une souplesse, d'une intelligence, d'une modernité rares ; il faudrait cette maîtrise d'exécution qui va chercher dans les dessous de l'œuvre la plus intime pensée de l'auteur, et en même temps dispose des moyens plastiques nécessaires pour la traduire en plein relief par le geste et par la voix.

Nous touchons ici à la plus importante des questions d'interprétation. L'artiste doit-il abdiquer sa personnalité et se borner à composer son rôle avec le plus de vérité possible ? ou doit-il au contraire ajouter sa personnalité à son rôle, lui adjoindre son propre cœur, son propre esprit, sa propre nature, pour rendre plus intense le personnage qu'il est chargé de faire vivre sur la scène ? Quel est l'acteur par excellence : l'acteur « de composition » ou l'acteur dont on dit qu'il est « toujours le même » ? C'est la question qui dans cette partie de l'art dramatique domine toutes les autres. Elle mérite d'être examinée avec soin ; la solution en intéresse aussi bien l'enseignement du Conservatoire que l'enseignement libre, — en somme, tout l'art de l'interprétation.

Il y a, dans nos théâtres parisiens, un certain nombre d'artistes qu'à chaque pièce nouvelle le public

retrouve avec une joie sincère et accueille avec un murmure de familiarité. Il ne les reconnaît pas tout de suite à leur entrée en scène, car ces artistes se griment bien et se composent suivant leurs rôles, avec une mesure et un tact parfaits, des figures de jeunes hommes ou de vieillards dans toutes les conditions et à tous les degrés de la vie sociale. On les a vus en ouvriers des faubourgs, en magistrats, en princes étrangers, en pauvres diables décavés, en milliardaires prodiguant l'or ; ils savent prendre toutes les attitudes, celles de la passion la plus ardente ou de la souffrance la plus exaspérée. Le public et la critique les aiment infiniment ; on dit qu'ils « composent admirablement leurs personnages » ; de temps en temps, un enthousiate s'écrie : « Comment se fait-il qu'un tel ne soit pas à la Comédie-Française ? » ou encore : « X... n'a pas la situation qu'il mérite. C'est notre meilleur artiste de composition. »

Certes, les éloges sont justes et les comédiens auxquels nous faisons allusion nous donnent parfois, pendant quelques minutes, au cours d'une scène, de fortes impressions de vérité. On bat des mains ; on croit qu'il est impossible de mieux jouer. Et pourtant ce comédien que l'on applaudit toutes les fois qu'il joue, quelque rôle qu'il interprète, reste toujours au second plan de sa profession. Il n'est jamais celui que

les directeurs de théâtre se disputent : il est connu, il est apprécié, il n'est pas populaire. Son nom n'a pas d'autorité sur la foule. On est charmé de le rencontrer dans la distribution d'une pièce, mais on ne se dérange pas pour aller le voir. Bref, il a tout ce que donnent le travail, l'expérience, l'habitude des planches, la connaissance du théâtre, la pratique du métier, et c'est beaucoup. Mais il lui manque le don supérieur et sans lequel, dans aucun art, on ne saurait atteindre la maîtrise : il lui manque la personnalité. Traducteur exact, fidèle, consciencieux des sentiments qu'il doit exprimer, il n'est cependant qu'un traducteur ; il n'est pas l'interprète qui va chercher le sens profond, — qui, derrière les gestes apparents de la vie, montre la vie elle-même et communique soudain, par des moyens personnels, à des êtres assemblés, l'émotion décisive et toute-puissante.

Ici nous heurtons une théorie très répandue dans la critique et parmi les esprits qu'intéressent les questions de théâtre. « Vous vous trompez, nous dit-elle. Le grand artiste n'est pas celui qui, à travers chacun de ses rôles, laisse apparaître sa propre personnalité. Car ce n'est pas X amoureux, jaloux, avare, hypocrite, ambitieux, intrigant que je dois voir sur la scène, — c'est Othello, c'est Arnolphe, c'est Tartuffe, c'est Figaro. Sa nature et ses gestes personnels, l'artiste doit pouvoir

les abdiquer pour prendre ceux du personnage qu'il représente. Autrement, il trahit l'œuvre ou tout au moins la défigure. L'artiste par excellence est donc celui qui saura transformer aussi bien son caractère que sa voix, sa mimique, son allure ; qui disparaîtra sous le rôle au lieu de s'imposer, de s'ajouter à lui. »

Une seule observation va montrer les lacunes et les dangers de cette théorie. Si puissant que soit un auteur dramatique, il ne peut pas créer un être complet et total. Il ne peut pas montrer un homme ou une femme dans toutes les circonstances essentielles de la vie, sous l'influence de toutes les forces qui conduisent une destinée. Il ne peut pas suivre cet homme ou cette femme depuis sa naissance jusqu'à sa mort. Les conditions matérielles du théâtre s'y opposent tout autant que les conditions de l'art dramatique. Serait-il Shakspeare ou Molière, l'auteur est obligé de choisir une période seulement de la vie de ses héros, et il découvrira, s'il a le génie de Shakspeare et de Molière, l'heure où les caractères et les passions parviendront à leur maximum d'intensité.

Quand Balzac crée le père Grandet, il nous livre, de la tête aux pieds, corps et âme, un individu complet. Nous assistons à toutes les relations de cet avare monstrueux avec la société environnante. Nous le voyons dans toutes les postures : jeune homme, père

de famille, vieillard. Nous savons ses opinions politiques, ses croyances, sa conception de la vie et de la mort, la façon dont il a gagné sa fortune, la façon dont il la gère et l'augmente. Mille faces de son avarice nous sont présentées, et en même temps aussi d'autres traits innombrables de son caractère qui le font vivre devant nous sans interruption, d'une vie continue, qui l'accrochent sans hésitation à notre mémoire. C'est le père d'Eugénie Grandet, de Saumur, le terrible vigneron qui pendant un demi-siècle a opprimé ses concitoyens.

A côté de cette profonde connaissance que nous avons de Grandet, que connaissons-nous de «l'Avare» de Molière ? Harpagon est un petit bourgeois aisé qui mesure l'avoine à ses chevaux, chicane ses domestiques sur leurs gages, se laisse duper par eux et par son fils, et finalement s'arrache les cheveux parce qu'on lui a dérobé sa cassette pleine d'or. Qu'est-ce que la mesquine existence d'Harpagon, sa mince importance sociale, si on les compare à celles du père Grandet ? Il n'y aurait dans un roman que les péripéties que Molière a mises dans *l'Avare*, ce serait un roman assez fragile, d'un intérêt étroit, avec des personnages sommaires.

Mais voilà, *l'Avare* n'est pas un roman, c'est une œuvre dramatique et d'un des maîtres de la scène.

Elle a été écrite pour être jouée sous l'empire de conventions très particulières, devant une foule qui non seulement accepte les conventions, mais les exige. Si elle doit être lue, ce n'est qu'après avoir été jouée, — c'est-à-dire après avoir, sur la scène, reçu le germe mystérieux et la secousse de la vie. Et alors, par la force du génie dramatique de l'auteur et par l'intervention du comédien en chair et en os, les choses changent d'aspect. Harpagon s'anime et grandit. A la lecture, son histoire semblait un peu superficielle. Nous manquions de renseignements sur lui. D'énormes lacunes apparaissaient dans son existence et même dans son caractère. En songeant au père Grandet, nous le considérions comme un assez pauvre personnage. Nous commettions la plus grave erreur. Nous ne pensions plus au dramaturge qui avait tout disposé pour que son héros, une fois pourvu de la vie scénique, nous apparût dans son ampleur et dans sa force. Aidé par le comédien, il a fait ce miracle. Avec peu de mots, avec quelques scènes, avec les plus banales aventures, Harpagon est devenu un être complet, aussi complet que le héros de Balzac. Harpagon augmenté du comédien égale Grandet, s'il ne le dépasse. Les deux maîtres Molière et Balzac sont arrivés au même résultat, chacun par les moyens de son art, employés avec la plus sublime perfection.

On voit la part du comédien dans le maniement de l'art dramatique. C'est lui qui est chargé de réunir, en sa personnalité, les paroles et les gestes épars de l'être qu'il représente ; c'est lui qui doit absorber, assimiler tous les sentiments, toutes les pensées de cet être chimérique et les faire siens, puis les montrer au public dans l'harmonie et l'ordre de la vie. Bien plus, ce qui n'est pas exprimé et ne peut pas l'être matériellement dans le texte du dramaturge, les intentions, les dessous, les racines, les mille nuances de la parole et du mouvement, il faut que, d'instinct, le comédien l'ajoute à son rôle. Je ne veux pas qu'il me traduise, même avec le plus de vérité possible, la passion amoureuse, la jalousie, l'avarice, l'hypocrisie, l'ambition ; je veux avoir devant moi un être humain ambitieux, hypocrite, avare ou jaloux. Je veux que la passion qu'il exprime, le comédien la mélange à ses propres passions, la fonde dans sa personnalité — et me montre, en somme, à moi public, non une passion en soi, mais un homme passionné.

Plus l'artiste sera doué d'une sensibilité personnelle, d'une « nature », plus il s'approchera de cet idéal.

Et si, par sa nature même, il est en contradiction avec le rôle ? Eh bien ! alors, il ne doit pas le jouer, car il le jouera toujours mal ou médiocrement. S'il est adroit, s'il a du métier, certes il le « composera » ; il

le composera de telle sorte qu'il fera illusion à ceux qui se contentent des apparences de la vérité. Mais il ne le vivra pas. Jamais l'émotion qui sortira de lui ne sera profonde et directe ; jamais elle ne jaillira en quantité suffisante pour se répandre dans toute cette foule.

Non, on n'est pas un grand artiste parce qu'on peut jouer avec aisance, avec talent, avec esprit, les rôles les plus différents, aujourd'hui un drame, demain une comédie, après-demain un vaudeville ; parce qu'on peut mourir en scène aussi aisément qu'y grimper sur les tables en se tordant de rire. On n'est, au contraire, un artiste supérieur que si on joue certains rôles, mais si on les joue alors dans toute leur profondeur, avec toute l'intensité de la vie. Et le nombre en sera naturellement restreint : ce seront les rôles qui correspondront le mieux à la nature et à la personnalité de l'interprète. Ce qui est intéressant, dans cet art comme dans les autres, c'est l'originalité et la perfection, — ce n'est pas l'à peu près. Pourquoi les comédiennes donnent-elles l'émotion scénique à plus forte dose que les hommes ? Ce n'est pas uniquement parce qu'elles sont femmes et agissent sur le public comme femmes ; c'est surtout parce que le sentiment qu'elles expriment d'habitude est celui qui leur permet de mettre en jeu

leur personnalité tout entière, les lignes souples de leur corps, l'éclat du regard, la vie intérieure.

Pour ce qui concerne l'enseignement dramatique, la première question qu'en présence du jeune homme ou de la jeune fille qui se destinent au théâtre le professeur devrait se poser est celle-ci : « Ce jeune homme, cette jeune femme ont-ils une personnalité originale qui leur permettra de jouer, non avec les seules ressources du métier, mais avec leur nature elle-même et leur sensibilité ? » Et, si ces dons personnels n'existent pas chez eux, ce qui est facile à reconnaître au bout de peu de temps, le professeur, quels que soient son talent et son zèle, n'en fera jamais que des artistes sans avenir. A la base de tout art, il y a une chose que l'on n'enseigne pas.

LES DÉBUTS LITTÉRAIRES

LES DÉBUTS LITTÉRAIRES

Il n'y a pas de phénomène plus rare que la réussite complète d'une existence à la façon énergique et glorieuse, par exemple, de Victorien Sardou. On peut dire que depuis sa vingtième année jusqu'à sa mort, pendant plus d'un demi-siècle, le grand dramaturge a connu toutes les péripéties et s'est arrêté à toutes les stations de la vie moderne. Il a été le débutant isolé et fiévreux à qui la société apparaît d'abord sous la forme d'une ville fortifiée et imprenable où toutes les places seraient occupées, qui aurait juste de quoi nourrir ses habitants et qui ne voudrait plus recevoir d'intrus. Il a erré dans sa jeunesse autour des remparts; il a eu parfois l'impression tragique qu'on ne lui ouvrirait jamais les portes et qu'on le laisserait périr de faim dans les fossés.

Les débuts à la Sardou, ces débuts lents, douloureux, puis vainqueurs, sont de moins en moins fréquents aujourd'hui dans la carrière des lettres, principalement dans la carrière d'auteur dramatique. La hâte de parvenir crée le découragement immédiat devant l'obstacle. Un jeune contemporain obligé, comme le fut Sardou, de gagner sa vie à vingt ans et qui se sentirait des dispositions pour le théâtre, s'il ne réussissait du premier coup, n'arriverait pas à trente ans avec le courage, la verve, le don d'espérer qu'il faut pour écrire une pièce heureuse, ainsi que fit l'auteur des *Pattes de Mouche*. Il tomberait en route, brisé au premier échec, et maudirait la vie ; ou bien il changerait de profession, le lendemain de sa *Taverne des Etudiants.* Nous n'avons plus guère ce que certains hommes de la génération précédente possédaient au plus haut degré, l'unité d'ambition. C'était éminemment le cas de Victorien Sardou. Très jeune, il avait l'ardente volonté de s'emparer du théâtre, d'y réussir, d'y dominer, si toutefois il est possible de dominer un art où l'on a toujours le hasard au-dessus de soi. Sardou avait cette ambition, il n'en avait pas d'autre. Il s'est appliqué à la réaliser par la magnifique et totale activité de son talent.

Ajoutons qu'à l'époque où il débutait, les conditions des débuts littéraires étaient essentiellement

différentes de ce qu'elles sont de nos jours. On était encore dans l'atmosphère de la bohême individualiste ou fantaisiste. Les professions se rattachant à la littérature, et en particulier la profession d'auteur dramatique, n'étaient pas devenues régulières et classées. Les jeunes bourgeois ne s'y destinaient pas délibérément comme à la médecine, à l'industrie ou au barreau ; ils y tombaient à l'improviste sous l'influence d'une vocation irrésistible ou de circonstances spéciales. Il se faisait par conséquent une sélection préliminaire due à la vie elle-même, qui arrêtait l'encombrement pas très favorable à la médiocrité.

Aujourd'hui, la Presse, par l'extraordinaire importance qu'elle donne aux choses de théâtre, détermine vers la profession d'auteur dramatique un afflux incessant. Il n'y a guère moins de sept ou huit mille Français actuellement vivants qui aient écrit ou fait représenter, à Paris, en province, dans les associations publiques ou privées, des pièces de théâtre en un ou plusieurs actes, des saynètes, des à-propos. Il y en a des milliers d'autres qui ont déposé des manuscrits chez des directeurs et attendent anxieusement la réponse. On sait par les annuaires de la Société des Auteurs que le nombre des auteurs dramatiques dont les œuvres ont été jouées sur des scènes régulières a plus que décuplé en vingt-cinq ans.

Est-ce que la faculté dramatique a pris tout d'un coup chez nous un tel développement ? Non. Et nous ne sommes pas en présence d'un phénomène littéraire, mais d'un phénomène social. En France, un jeune homme instruit et pauvre remarque bientôt l'abîme qu'il y a entre sa situation et son instruction. Fonctionnaire, petit employé, médecin ou avocat sans grande clientèle, les difficultés de toutes sortes qu'il rencontre sur son chemin et qui l'empêchent d'avancer l'indignent et le révoltent. Il a une envie forcenée de plus de bruit, de lumière, de liberté. Quelquefois, il se résigne, mais avec dégoût, à un labeur médiocre. Mais souvent il fuit sa profession et s'échappe vers ce qu'il croit l'indépendance et la fortune. Comme il est dans le sillage de l'éducation classique, c'est à la littérature qu'il songera d'abord. Gagner de l'argent en écrivant: énorme puissance de cette formule vague sur une imagination française de maintenant ! Et gagner de l'argent au théâtre ! Au théâtre dont les splendeurs plus ou moins réelles emplissent les journaux, où une soirée improvise des réputations et des fortunes ! Et puis, une pièce, ça n'a pas l'air très difficile à faire. Avec de l'instruction et des lectures, une certaine vivacité d'esprit et de l'observation courante, n'arrivera-t-on pas à établir assez aisément un ouvrage dialogué qui a l'air d'une œuvre dramatique ? Des

hommes et des femmes y parlent d'amour, une action semble s'y nouer et s'y dénouer, quelques reparties gracieuses ou fortes, et voilà une pièce terminée et un jeune Français de plus convaincu qu'il a le don du théâtre !

Hélas ! il est victime d'une étrange illusion. Il n'a pas le don du théâtre, il a simplement un violent désir d'arriver à la fortune par le théâtre, ce qui n'est pas la même chose, ce qui est même le contraire. Il prend son goût du succès et son besoin d'argent pour une vocation. Aussi se heurte-t-il, en général, à de tels déboires, à des hasards si défavorables, qu'il sort vite de la lutte meurtri et éclopé, revenant, mais souvent trop tard, vers la profession pour laquelle il était mieux doué. Le théâtre ! quelle excellente machine à déclasser les jeunes bourgeois !

Autre trait particulier et tout à fait contemporain : tout Français qui a écrit une pièce se croit désormais un droit absolu, celui de faire jouer cette pièce et de courir ainsi la chance du succès. En constatant que tant d'auteurs ont leurs œuvres représentées, il considère comme une iniquité sociale que la sienne ne le soit pas. Il n'accepte plus cette idée que l'énergie, les circonstances favorisent et désignent les uns plutôt que les autres, cette idée de la fatalité et du destin, admirable génératrice de patience et de courage. En

somme, le débutant d'aujourd'hui a une conception collectiviste de la littérature. Il exige que les conditions du succès soient égales pour tous et que chacun obtienne ce succès à son tour. Cet état d'esprit a engendré les innombrables associations destinées à soutenir et à protéger les jeunes auteurs. Et certes je suis loin de blâmer la généreuse pensée qui les anime; je ne conteste pas non plus leur utilité, car elles ont souvent mis en relief un vrai talent, et parfois elles rendent à des écrivains bien doués de précieux services. Mais je souhaiterais qu'elles aient plus conscience de leur véritable mission, qui consisterait non pas à créer des auteurs dramatiques, des journalistes et des romanciers, mais à aider ceux qui se seraient déjà créés eux-mêmes, ceux qui auraient déjà lutté et souffert et qui seraient au seuil de la victoire. Essayer de produire artificiellement et en grand nombre des écrivains, c'est, pour la littérature d'un pays, la plus funeste tentative. Il est, à la rigueur, moins choquant que le rouleau égalitaire passe sur les fortunes que sur les talents.

Je ne connais pas, à cet égard, d'institution plus bienfaisante et plus intelligemment conçue que la Société des Auteurs dramatiques. Elle ne saisit les auteurs que lorsque, par leur propre volonté et leur propre effort, par leur initiative individuelle, ils ont

déjà manifesté leur vocation et leur talent. Cette vocation, ce talent, elle ne se préoccupe pas de les déterminer; elle les ignore jusqu'à l'heure où elle en a les preuves, où elle en aperçoit les conséquences. Alors seulement, elle leur apporte le secours puissant et la force protectrice d'une vaste et ingénieuse organisation. Et cette protection, elle la fait égale et pareille pour tous. La Société des Auteurs est une démocratie qui accepte courageusement le principe de l'inégalité des conditions, et qui ne tend pas à répartir également entre tous les citoyens la chance, les talents et la fortune.

Débuts difficiles, luttes de la jeunesse contre le sort contraire, les mauvaises volontés et les injustices, victoires et succès chèrement payés, — ces visions n'arrêtent que les faux artistes. Les vrais, les sincères, ceux qui ont ce pressentiment de leur talent et cette passion que nos aïeux appelaient, par une cordiale métaphore, le « feu sacré », savent que ce sont les âpres débuts, les débuts à la Sardou qui contiennent les carrières triomphales.

HENRY BECQUE ET LA POSTÉRITÉ

HENRY BECQUE
ET LA POSTÉRITÉ

C'est autour du nom et de l'œuvre d'Henry Becque que s'est livrée la dernière bataille de l'art dramatique. Dans ces luttes littéraires, l'écrivain en l'honneur de qui on se bat est assuré de la gloire, gloire d'une espèce unique, qui reste longtemps contestée, qui s'arrache à la calomnie et à l'indifférence comme lambeau par lambeau et qu'un jour, tout d'un coup, on aperçoit très haute et hors d'atteinte. C'est une gloire de combat, c'est celle d'Henry Becque.

L'auteur des *Corbeaux* et de *la Parisienne* a disparu sans savoir qu'elle lui était réservée et la mort seule a mis la vérité autour de son œuvre. Hélas! pour qu'une œuvre ait quelque chance de vivre, il faut d'abord que son auteur ait péri.

Si l'on veut bien comprendre l'action d'Henry Becque et les causes de son influence, on doit se rapporter à l'état de notre théâtre au moment de l'apparition des *Corbeaux.* L'art dramatique moderne venait de décrire une courbe magnifique avec Augier, Dumas, Sardou, Meilhac et Halévy. Ces maîtres avaient pendant trente ans secoué leur époque de toutes les émotions du théâtre, agrandi et renouvelé toutes les formes du drame. Mais si, durant plus d'un quart de siècle, ils n'avaient pas un instant laissé la scène vide de chefs-d'œuvre, ils cessèrent alors de l'occuper tout entière. Emile Augier avait écrit sa dernière pièce en 1878 ; Dumas ne devait plus donner que *Denise* et *Francillon.* Meilhac et Halévy se disposaient à rompre une collaboration légendaire. Sardou seul continuait ses séries de drames historiques et pittoresques dont hier encore il nous montrait les puissantes péripéties. Mais c'étaient surtout les imitateurs qui commençaient à envahir la scène française.

C'est presque une loi de l'évolution dramatique. Après chaque période d'invention, vient une période d'imitation. Il est si facile d'imiter et de suivre, surtout au théâtre ! L'adresse, l'ingéniosité suffisent. Les grands dons ne sont pas nécessaires, ni la méditation, ni l'effort. L'œuvre des maîtres que je viens de citer était un ample recueil de situations et de personnages.

On se mit donc à travailler d'après eux et non plus sur la société et sur la nature. Ce n'était plus des conflits sociaux ni les mœurs que la comédie représentait ; c'était de simples anecdotes, suivant la manière de Dumas, de Sardou, de Meilhac et Halévy, qu'elle offrait à un public soumis et à une critique indolente. Le théâtre perdait donc peu à peu contact avec la réalité. Les lettrés, qui s'apercevaient de sa déchéance, commençaient à en avoir horreur et le traitèrent d'art inférieur. Ce n'était pas le théâtre qui était un art inférieur, c'étaient les auteurs dramatiques qui l'exerçaient sans maîtrise.

Dès que *les Corbeaux* se jouèrent, ce qu'il y avait dans cette pièce de fécond et d'original fut immédiatement saisi par la jeune génération d'écrivains. Ils eurent l'impression qu'une main rude et adroite les remettait d'aplomb dans la large voie du théâtre et ils se sentirent délivrés de l'imitation et du pastiche. Ce qu'avaient fait ses grands devanciers, Becque le faisait à son tour. Il observait directement, droit devant lui et non plus à travers un voile de conventions et d'habitudes théâtrales. Il disait ce qu'il voyait et non pas ce que le public demandait à voir. Il ne cherchait pas seulement à réussir une pièce, mais à animer de la vie scénique des êtres qu'il avait vus s'agiter et souffrir dans la vie réelle.

Oui, ce qui, dans *les Corbeaux*, impressionna si fortement les jeunes esprits et dérouta d'abord les critiques, ce n'est pas leur âpreté, tout le théâtre classique est ironique et amer, c'est autre chose. C'est que les éléments du drame n'étaient pas empruntés aux combinaisons ordinaires du théâtre, mais à la plus vivante, à la plus immédiate réalité. Là était la nouveauté de l'œuvre et la source de son influence.

Il y a deux façons de revenir d'une excursion dans la vie réelle : avec une indulgence résignée ou avec amertume. Le caractère d'Henry Becque, ses luttes contre les difficultés et les hasards du théâtre, les coups qu'il avait reçus et rendus, les injustices qu'il avait subies et celles que, dans des polémiques ardentes, il avait lui-même commises, ne le disposaient pas à l'indulgence. *Les Corbeaux* étaient d'un écrivain sans illusions qui ne laissait pas ses personnages tricher avec la vérité. Vérité dure, cruelle, puissante, mais vérité tout de même.

Le sujet que Becque avait choisi cette fois lui permettait d'utiliser toute sa force d'observation. C'est un des plus tragiques aspects de la vie sociale : l'oppression des faibles par des fourbes armés de la loi. Il en prit un exemple simple et fréquent. Une famille moyenne privée tout à coup de son chef ; un héritage en péril, l'irruption de gens divers le code à la main,

la famille assiégée, affamée et bientôt réduite à la plus dure capitulation.

Henry Becque mit dans ce tableau toute l'âpreté de la vie moderne. Pour en mieux voir le relief, comparez ses *Corbeaux* avec ceux d'Emile Augier, avec maître Guérin, entre autres. Maître Guérin est un oiseau de proie, lui aussi, mais d'un vol encore hésitant. Il tournoie autour de sa victime, mais sans oser fondre brusquement sur elle. Il la guette, il la ménage, il essaye de l'apprivoiser. Finalement, il manque sa proie. C'est le corbeau d'une société moins intense et moins déchaînée que la nôtre: Le corbeau de 1860.

Celui que Becque a découvert est autrement adroit et courageux. C'est le rapace d'une autre espèce et d'une autre époque. Il a la froideur et le calcul des malfaiteurs d'aujourd'hui, et il est pressé. Sa proie ne lui échappe pas.

C'est une des gloires d'Henry Becque d'avoir marqué ainsi quelques-unes des variations profondes des mœurs et du caractère français entre 1860 et 1880.

Ayant montré d'une main qui ne tremblait pas l'écrasement des faibles par les habiles, Becque, dans une œuvre d'un raccourci puissant et d'une ironie classique, montra la défaite de l'homme par la femme. Après le conflit des intérêts, le conflit des sexes. Ce sont les deux drames les plus pathétiques qui se jouent

dans la société. Becque les aperçut l'un et l'autre. Et après *les Corbeaux*, il écrivit *la Parisienne.*

Il aimait à dire : « J'ai fait *la Parisienne* pour « leur » montrer que nous aussi, nous avons de l'esprit. » On y trouve autre chose. Et de même qu'un auteur ne met pas toujours dans une œuvre ce qu'il croit, il y met aussi quelquefois plus qu'il ne croit.

Il y avait donc dans *la Parisienne* mieux qu'une variation délicieuse sur le thème éternel du mari, de la femme et de l'imprévu. Il y avait le premier exemplaire d'un type de femme que les conditions nouvelles de la vie parisienne étaient en train de créer. Ce type, le temps ne l'a pas affaibli ; il l'a, au contraire, multiplié. Il est devenu peu à peu saillant et général. C'est la femme de transition entre deux sociétés. Elle possède par héritage et éducation les anciennes vertus bourgeoises. Elle est attachée à son ménage et soucieuse de l'avenir. Elle sait soigner ses enfants et elle a pour son mari une affection sérieuse. Mais elle est en même temps entraînée par l'ardeur de vivre qu'elle sent autour d'elle, par le besoin du luxe, la coquetterie et la vanité. Entre les vertus familiales et la dépravation, elle n'a pas le courage de choisir et elle prend cette résolution étrange : elle essaye de les combiner, et elle les combine en effet d'une façon insolente et savoureuse. Elle établit un équilibre merveilleux entre le

foyer et la garçonnière, n'allant à la garçonnière que lorsque tout est en ordre dans le foyer.

Mais, malgré toutes ces perversités, elle a encore de la grâce, la Parisienne d'Henry Becque. Elle n'est pas féroce. Incapable de faire le bonheur ni de son mari ni de son amant, elle se garde de les faire trop souffrir. C'est une personne dont, à la rigueur, on pourrait se contenter si on ne demandait pas à la vie trop de choses. Et qui sait si nous ne la regretterons pas un jour !

Les vingt-cinq années qui se sont écoulées depuis *les Corbeaux* et *la Parisienne* n'ont pas donné de démenti aux personnages d'Henry Becque ; pris en pleine société, au centre de la civilisation, portés sur la scène avec cette hardiesse des maîtres, ils sont encore vrais aujourd'hui dans leurs principales attitudes. Ils se sont même élargis. Ils ont perdu ce caractère exceptionnel qui les avait empêchés d'abord d'être compris par la foule. Maintenant, ils dépassent le théâtre et ils ont leur part dans la pensée contemporaine.

Par *la Parisienne* et *les Corbeaux*, Becque avait dit tout ce qu'il avait observé de la société de son temps. On peut déjà en voir l'ébauche dans certaines de ses œuvres antérieures, dans *la Navette* et dans *Michel Pauper*, par exemple. Une critique délicate

trouverait le ton et la couleur sombre des *Corbeaux* dans *Michel Pauper*, et plus facilement dans *la Navette* une sœur corrompue de *la Parisienne*. Mais c'est dans les deux œuvres de sa maturité, dans ses deux dernières œuvres qu'Henry Becque nous a donné sa conception de la vie et du théâtre.

Il a regardé la vie les sourcils froncés comme l'on regarde un spectacle que l'on désapprouve. Mais ce serait le méconnaître et le diminuer singulièremeut que de faire de lui un pessimiste total. C'était un pessimiste qui avait de l'esprit et de l'esprit le plus français, et alors, de temps en temps, quand son esprit avait besoin de sortir et de briller, il était très gai. L'amertume, l'esprit et la gaieté en se mélangeant avaient créé en lui un fond de pitié et de tendresse que ceux qui le connaissaient bien découvraient vite dans sa conversation et que ceux qui ne connaissaient que son œuvre savaient y trouver aussi.

La pitié pour les êtres faibles qu'il a jetés aux Corbeaux, il y en a partout et à peine dissimulée, jusque dans les coins les plus noirs du tableau. C'est au moment où il a son ironie la plus amère que Becque prend vigoureusement parti pour les victimes et c'est cette ironie que nous donne son opinion sincère. Il a certainement éprouvé une tendresse infinie pour cette

jeune fille qu'il livre à un vieillard et c'est une sensation de pitié et non de colère que nous laisse le dénouement des Corbeaux.

Si Becque avait été un pessimiste complet et sans rémission, il aurait précipité toute la famille dans un abîme, la fille dans la galanterie et la mère au suicide. Mais son œuvre y aurait perdu sa haute signification, sa sincérité et sa ressemblance avec la vie.

Cette œuvre, nous sommes pour elle la première postérité.

Sans pouvoir lui assigner encore la place qu'elle occupera dans l'histoire de notre art dramatique, nous pouvons dire déjà qu'il n'y en a pas qui ait eu plus de force et de densité ni exercé une plus profonde influence. Elle n'a pas toutes les qualités, mais celles qu'elle a, elle les a au suprême degré, et ce sont les plus solides. Elle impose désormais à tous les dramaturges, à ceux même qui échappent à leur influence, la préoccupation continuelle de la vérité. Becque n'est pas le premier qui nous ait donné cette leçon, mais il l'a répétée devant nous avec éclat, à une heure décisive. C'est lui qui, un jour, a empêché notre théâtre de se briser contre la convention et contre le mensonge. Et peu de succès valent celui-là.

L'autre, le succès matériel, le succès hasardeux et infidèle, Henry Becque ne l'a pas connu. L'homme

qui a écrit le premier acte de *la Parisienne* et le deuxième acte des *Corbeaux* aurait pu l'obtenir dans tous les genres. Il aurait pu amuser et émouvoir la foule, il aurait pu la séduire, l'attirer à lui. Il ne l'a même pas tenté. Il a préféré laisser à son œuvre son allure dédaigneuse et son aristocratie. C'est par là qu'il a si fortement agi sur les intelligences.

Le succès n'est nécessaire qu'aux auteurs, il n'est pas nécessaire aux œuvres. Il fait vivre les uns, il ne suffit pas à faire vivre les autres. Il ne prouve d'ailleurs rien, ni pour une œuvre ni contre elle. C'est une espèce de fantôme dont l'obsession est la plus dangereuse qui soit pour un artiste. Il vous apparaît suivant un caprice mystérieux, et quelquefois aussi il vous murmure à l'oreille les mots tragiques qu'à entendus le héros de l'antiquité la veille de la bataille : « Nous nous reverrons à Philippes. »

C'est dans l'avenir qu'il lui donne ainsi rendez-vous. L'œuvre d'Henry Becque n'a rien à craindre de l'apparition du fantôme.

LE THÉATRE DE MOLIÈRE
« TARTUFFE »

LE THÉATRE DE MOLIÈRE

« TARTUFFE »

C'est une grande prétention, je m'en rends bien compte, que de parler de *Tartuffe*, qui est, de tout notre théâtre, l'œuvre peut-être que l'on a le plus souvent étudiée. On a écrit des volumes sur son interprétation et sur sa mise en scène. Mais, cette fois, l'occasion était trop tentante. L'initiative du directeur de l'Odéon — le nom d'Antoine n'est-il pas, depuis vingt ans, synonyme d'initiative, de hardiesse et d'énergie ? — va remettre avec éclat, devant le public d'aujourd'hui, une œuvre qui domine tout l'art dramatique français. Elle le domine tant par la forme et la puissance de son mouvement que par son sujet, qui

est le plus audacieux qu'on ait jamais porté à la scène. Il est même si audacieux qu'on est encore étonné de cette aventure, après deux siècles et demi, et que l'on n'est pas d'accord sur les raisons véritables du souverain qui l'a favorisée. On admet même, généralement, que *Tartuffe,* de nos jours, aurait été interdit par la censure, et qu'actuellement, la censure étant supprimée, les représentations en seraient interrompues par des protestations et des désordres.

Admirons donc la merveilleuse coïncidence qui a fait écrire *Tartuffe* par un homme de génie, au seul moment de notre histoire où l'on ait pu le représenter.

Je ne veux pas dire, remarquez-le bien, que le *Tartuffe* de Molière soit encore capable de jeter la la discorde dans une salle de spectacle. Vous, par exemple, qui n'avez certainement pas, tous, les mêmes opinions politiques et religieuses, — du moins, je n'ose pas l'espérer, — vous allez écouter *Tartuffe,* tout à l'heure, comme vous l'avez écouté d'autres fois déjà, dans l'attitude la plus pacifique. Croyants, vous ne vous sentirez ni atteints ni blessés dans votre foi; incrédules ou libres-penseurs, vous ne vous croirez pas obligés de triompher bruyamment. Vous assisterez au développement admirable de l'action; vous serez sans cesse intéressés, secoués, par les coups de théâtre, émus par les péripéties du drame;

mais, à aucun instant, vous n'aurez, je crois, la tentation de manifester pour ou contre les personnages. Et même, quand l'imposteur dira à Elmire les dernières paroles de la séduction :

> Madame, je sais l'art de lever les scrupules,
> Le ciel défend, de vrai, certains contentements,
> Mais on trouve avec lui des accommodements...

même à cet instant pathétique, votre esprit perdra de vue que c'est à l'église, et priant à deux genoux, qu'Orgon a fait la connaissance de Tartuffe. Ce n'est plus seulement un hypocrite religieux que vous aurez devant vous: c'est, tout d'un coup et par un miracle de l'art, l'hypocrite complet, un type profond et total d'imposteur et de fourbe, de ce genre d'hommes redoutables entre tous pour les autres hommes. C'est-à-dire que vous ressentirez la plus forte impression que puisse procurer le théâtre, et que, seuls, jusqu'à présent, nous ont donnée les grands génies classiques; vous découvrirez brusquement, derrière un personnage corrompu ou passionné, l'essence même du vice et de la passion.

Dans aucune œuvre mieux que dans *Tartuffe*, ce miracle n'a été visible. Soyez sûrs que, si *Tartuffe* était resté uniquement le drame de l'hypocrisie religieuse et de ses dangers sociaux, il n'aurait plus, sur

les spectateurs de ce temps-ci, la prise directe et rapide que vous savez et que l'on a constatée bien souvent et sur tant de scènes.

L'Eglise, en effet, n'est plus à la même place qu'autrefois; elle n'occupe plus la même étendue politique et sociale, et les périls de sa domination ont diminué, par conséquent, dans une large mesure. En outre, le sentiment religieux n'étant plus, comme autrefois, la seule source de nos idées sur la vie et de notre conduite, la contrefaçon et la grimace de ce sentiment, son hypocrisie en un mot, ne présentent plus des dangers aussi graves. En tout cas, nous sommes plus familiarisés avec eux par la discussion et la liberté; nous sommes plus prévenus et mieux armés pour nous défendre. Il y a, certes, encore beaucoup de faux dévots, et l'éloquence de Molière pèse toujours sur eux; mais il n'y a plus beaucoup d'Orgons, ou de moins en moins. Quant à Mariane, aujourd'hui, elle répondrait à son père avec si peu de soumission, hélas ! que la pièce aurait de la peine à dépasser le deuxième acte. Et je ne parle pas d'Elmire, qui expédierait Tartuffe en un quart d'heure !

L'anecdote qui fait la charpente de l'œuvre n'a donc plus aucun rapport avec la réalité, ni même avec la vraisemblance.

Et pourtant *Tartuffe* vit toujours de la vie la plus

intense, la plus profonde. Il ne laisse jamais les spectateurs indifférents; et ce qu'il y a d'irréel et d'impossible, désormais, dans les détails de l'action, ne nous empêche pas d'attendre, avec une impatience sincère, le châtiment du scélérat.

C'est qu'ici intervient le miracle que je vous citais tout à l'heure. Avec le temps, le concours de tous les esprits, l'apport de chaque génération, la signification de *Tartuffe*, loin de s'être obscurcie, s'est, au contraire, agrandie et généralisée. Ce n'est plus seulement un dévot hypocrite arrivant à fasciner un être faible et soumis d'avance, cherchant ensuite à s'emparer de sa femme et de ses biens : c'est encore l'ardente et cruelle représentation de l'hypocrisie sociale en général. Et Cléante, au premier acte de *Tartuffe*, nous fait entrevoir que ce n'est pas fausser la pensée de Molière que de lui attribuer cette intention secrète et cette portée.

Lorsque Cléante nous dit :

> Il est de faux dévots ainsi que de faux braves...
> Eh ! quoi, vous ne ferez nulle distinction
> Entre l'hypocrisie et la dévotion ?
> Vous les voulez traiter d'un semblable langage,
> Et rendre même honneur au masque qu'au visage;
> Egaler l'artifice à la sincérité ;
> Confondre l'apparence avec la vérité ;
> Estimer le fantôme autant que la personne,
> Et la fausse monnaie à l'égal de la bonne ?...

il nous est impossible de ne pas nous rappeler, confirmés par toute son œuvre, l'amour de Molière pour la nature, son mépris des apparences et des artifices, la haine dont il a toujours poursuivi le faux et la grimace, le faux sentiment comme la fausse conception de la famille, la grimace de la science comme la grimace de l'honneur ou de la politesse. *Tartuffe* est le total de tous ces mépris et de toutes ces haines. Et comme, en son temps, l'hypocrisie religieuse était, plus encore que les autres, utile à ceux qui la pratiquaient, répandue et protégée, c'est à celle-là qu'il a fini par s'en prendre. Mais le nom immortel qu'il lui a donné sert à caractériser toutes les autres, même celles qu'il ne connaissait pas, qu'il n'a pu observer, et qui se sont formées depuis dans nos sociétés modernes.

Oui, l'âme de Tartuffe est l'âme de tous ceux qui, dans leur intérêt personnel, pour servir leur fortune ou leurs passions, invoquent les mots les plus beaux, les plus émouvants que l'homme ait créés, aussi bien le mot de religion que les mots de patrie, d'honneur, de progrès, de liberté. Chacune de ces grandes idées a ses hypocrites, et les traits essentiels du caractère de ces hypocrites sont ceux de Tartuffe.

Un homme riche et heureux, qui prêche la révolte sociale sans s'être préalablement dépouillé de ses biens, n'est peut-être pas un imposteur moins dangereux que

celui de Molière ; les manœuvres d'un candidat qui adopte et simule, pour être élu, les convictions les plus favorables, qui circonvient un de ses électeurs, agit sur ses parents et sur ses amis, fait le siège de sa maison, le corrompt ou le trompe, ne me paraît pas employer d'autres moyens que Tartuffe avec Orgon. Comme Tartuffe, il se fait donner la cassette, qui est, dans l'espèce, sa voix. Après quoi il ne songe plus qu'à vivre en paix, de sa fourberie. La seule différence, peut-être, c'est qu'il n'a rien à craindre de l'exempt du cinquième acte, les princes n'étant plus ennemis de la fraude.

Vous voyez qu'il ne faut pas de grands efforts pour élargir le caractère de Tartuffe, le prolonger jusqu'à nos jours, le rendre notre contemporain.

Ces aventures-là n'arrivent évidemment qu'aux chefs-d'œuvre, et encore à une certaine classe de chefs-d'œuvre; car il y a, pour une œuvre littéraire, deux façons d'être immortelle. Il y a les chefs-d'œuvre que l'on peut appeler immobiles, ceux qui naissent tels quels dans leur beauté et leur perfection, et auxquels la postérité n'ajoute rien; elle ne fait que les aimer et les comprendre davantage, elle ne les discute plus et elle les entoure d'une paisible et confiante admiration. Les générations successives y vont, comme en pèlerinage, assister à une apparition de la beauté et du

génie : un chef-d'œuvre, en effet, n'est-il pas un lieu où un miracle s'est accompli ?

Et, de cette classe d'œuvres supérieures, il n'y a qu'à citer, pour ne pas sortir de la période classique, *le Cid* ou *Phèdre*. Ces tragédies sublimes contenaient, à leur naissance, toutes les idées, toute la puissance de sentiment, qu'elles contiennent encore aujourd'hui. Il ne s'en est rien évaporé; rien non plus ne s'y est ajouté.

Et, à côté, sinon au-dessus, il y a les chefs-d'œuvre que l'humanité, pour ainsi dire, perfectionne et complète sans cesse, dans lesquels elle verse, à chaque âge nouveau, ses espoirs et ses doutes, et dont le sens se trouve ainsi modifié de siècle en siècle. Ce sont éternellement des contemporains, si vous me permettez cette manière de parler. *Le Misanthrope* et *Tartuffe* appartiennent à cette dernière catégorie; tandis que *l'Ecole des Femmes*, par exemple, s'inscrit dans la première.

Si nous nous transportons dans l'œuvre de Shakspeare, nous pouvons dire aussi qu'*Othello, Roméo et Juliette,* sont des chefs-d'œuvre immobiles, tandis que Hamlet, comme Tartuffe et Alceste, s'agrandit continuellement de tout ce que nous y ajoutons. Ce sont des chefs-d'œuvre qui ne sont jamais finis.

Pour que ce phénomène littéraire puisse se

produire, il faut bien des conditions ; mais il en faut une essentielle : c'est que l'œuvre, tout en agissant sur notre imagination, n'ait pas une clarté, une évidence, absolues. Il faut qu'elle soit, sinon obscure, du moins imprécise, un peu vague, enveloppée d'une atmosphère subtile qui en noie les contours et empêche le regard de pénétrer jusqu'au fond du premier coup.

C'est le cas d'Alceste, et c'est le cas d'Hamlet. C'est aussi le cas de Tartuffe, qui est certainement le moins clair des héros de Molière. Il nous prend, il nous émeut, il nous indigne, il nous inquiète; nous avons la sensation profonde que son caractère est vrai, humain, logique; mais ce caractère, nous ne sommes pas arrivés, après deux siècles et demi de critique et de commentaires, à le comprendre totalement.

D'abord nous ne connaissons rien de la famille, ni des origines de Tartuffe, ni de la vie qu'il a menée jusqu'au lever du rideau. Nous savons seulement qu'il fait des dévotions régulières, qu'il n'est pas riche et pratique cependant la charité avec les aumônes qu'il reçoit. Nous apprenons très vite aussi qu'il a été rencontré à l'église par un bourgeois de Paris, Orgon, homme sincèrement dévot, qui a été séduit par la ferveur, le zèle et l'humilité de Tartuffe. Il lui a donné l'hospitalité et l'a, bientôt, installé complètement chez lui, ce qui amène une véritable insurrection dans cette famille jusqu'alors très unie.

Parmi les membres de cette famille, les uns ont pris parti pour Tartuffe, les autres contre, et si nous n'avons pas encore aperçu l'intrus, nous connaissons du moins exactement l'opinion des intéressés sur son caractère. Pour Orgon et pour sa mère, c'est un saint homme ; pour les autres, c'est un fourbe et un imposteur. Mais nous, spectateurs, nous n'hésitons pas une seconde, et nous n'avons pas besoin d'être mis en sa présence. Car ceux qui tiennent Tartuffe pour un saint homme sont ceux que Molière nous présente immédiatement dans une attitude ridicule. Il leur prête des propos de la plus comique absurdité ; il nous indique nettement qu'il ne faut pas attacher à leur jugement la moindre importance. Nous allons aussitôt dans l'autre camp, et, au bout de deux scènes, nous partageons l'avis des gens raisonnables de la maison, de Cléante et de Dorine. Tartuffe est un fourbe, décidément. Et nous ne serons pas exposés, dès qu'il apparaîtra, à nous fourvoyer sur ses véritables intentions.

J'insiste sur ce point, parce que nous allons y trouver, je crois, la solution de ce petit problème d'art dramatique : « Pourquoi Molière a-t-il retardé jusqu'au troisième acte l'entrée en scène de son principal personnage ? »

L'explication que l'on en donne généralement ne me paraît pas tout à fait satisfaisante, je l'avoue.

On dit — et c'est Francisque Sarcey qui l'a le mieux dit — que toute l'action repose sur la prodigieuse confiance que Tartuffe a su inspirer à son hôte. Cette confiance est aveugle et inexplicable; et, si elle n'existait pas, il n'y aurait plus de pièce. Il fallait donc l'établir si fortement, qu'il ne prît à aucun spectateur la tentation ni de la révoquer en doute, ni de discuter les péripéties du troisième et du quatrième acte, qui reposent sur la confiance et l'aveuglement d'Orgon.

Eh bien, je crois que ce n'est là qu'une explication superficielle de la tardive apparition de Tartuffe. Notre bonne volonté de spectateur a-t-elle vraiment besoin de deux actes entiers pour admettre qu'un homme faible d'esprit, indécis, fatigué, en proie à la terreur des châtiments futurs, un homme tel enfin que Molière nous représente Orgon, soit difficile à dominer? Mais non; il me semble que nous y consentons tout de suite, et que rien ne nous paraît moins surnaturel. Dès qu'Orgon, en arrivant chez lui, au lieu de s'informer de la santé de sa femme qu'il a laissée un peu souffrante, demande si Tartuffe a passé une bonne nuit et s'il a bien déjeuné, c'est une affaire entendue. Orgon n'est plus préoccupé que du ciel et de son salut éternel : ce salut éternel, c'est à Tartuffe qu'il le devra. Le reste, y compris la santé de sa femme et le bonheur de sa fille, ne compte plus pour lui. Si nous devions

protester contre ce fanatisme, c'est là que nous le ferions, c'est à l'arrivée d'Orgon, à la fin du premier acte. Mais nous n'y songeons pas. Nous acceptons Orgon tel qu'il est; et la preuve, c'est que nous rions. Le rire, au théâtre, c'est le consentement.

Non ! la raison véritable pour laquelle Molière retarde si longtemps notre rencontre avec Tartuffe, il faut la chercher dans la nature même du vice, dans l'essence du vice que le grand observateur portait cette fois-ci à la scène. Ce vice était l'hypocrisie, c'est-à-dire un vice impossible à découvrir au premier aspect, un vice qui se dissimule et, pour ainsi dire, se tapit dans les replis profonds de l'âme humaine. Il faut que des gestes inconscients le fassent apparaître peu à peu, que des circonstances le trahissent et le dénoncent. Il n'est pas apparent comme, par exemple, l'avarice, la coquetterie, l'orgueil, et surtout chez un hypocrite de large envergure, capable de dissoudre et de ruiner une famille, comme celui qu'a voulu nous peindre Molière. N'étant ni apparent ni facile à reconnaître et à caractériser par des traits précis, il n'est pas scénique. Et si les spectateurs n'étaient pas longuement prévenus, absolument persuadés qu'ils vont avoir affaire à un hypocrite, il pourrait s'établir dans leur esprit l'équivoque la plus dangereuse pour une œuvre dramatique.

Je suppose qu'un personnage entre en scène et que

nous l'entendions, sans préparation, dire à son valet:

> Laurent, serrez ma haire avec ma discipline...
> Si l'on vient pour me voir, je vais aux prisonniers
> Des aumônes que j'ai partager les deniers.

Qu'est-ce qui nous indique là que c'est un hypocrite qui parle, si nous n'en avons pas déjà la preuve ?

Car c'est un cercle vicieux : ou le personnage parlera d'une voix fausse et indiquera au public, par de petits clins d'œil complices, que tout cela n'est pas sérieux et que, par conséquent, il est un farceur, et alors, vraiment, ce n'est un imposteur ni bien redoutable ni bien difficile à démasquer, et nous ne comprendrions jamais qu'il puisse semer des désastres autour de lui ; — ou le personnage aura l'air profondément sincère, s'exprimera avec l'accent de la plus fervente piété, cherchera en un mot à nous tromper, et alors comment et quand saurons-nous que c'est vraiment un hypocrite ?

Je sais bien que Dorine murmure :

> Que d'affectation et de forfanterie !

Mais, si Dorine ne nous est pas présentée, depuis longtemps déjà, comme une personne qui a toujours raison, pourquoi la croirions-nous plutôt que Tartuffe ?

Je sais également que Tartuffe ajoute :

> Cachez ce sein que je ne saurais voir...

mais il continue :

> Par de pareils objets les âmes sont blessées,
> Et cela fait venir de coupables pensées...

ce qui est juste. Ce sont là les paroles d'un homme qui connaît la vie, mais qui ne suffisent pas à caractériser fortement un hypocrite.

Il était donc indispensable, pour le clair développement de l'action, que nous ne pussions pas conserver le moindre doute sur le caractère de Tartuffe. Vous savez admirer avec quelle puissance et quelle ingéniosité dramatique Molière a résolu ce problème.

Pendant deux actes, tout concourt à nous éclairer; et ces deux actes sont nécessaires, car ils nous renseignent non seulement sur Tartuffe, comme je vous le disais, par la garantie morale des personnages à qui l'auteur a visiblement dévolu le bon sens, Cléante et Dorine; mais ils préparent aussi le terrain sur lequel l'imposteur va manœuvrer. Nous savons, dès le premier, que Tartuffe convoite la femme de son hôte; car, nous affirme Dorine :

> Je crois que de madame il est, ma foi, jaloux.

Et nous découvrons, à la fin de l'acte, le projet insensé qui commence à se former dans la cervelle obscure d'Orgon, au sujet de Tartuffe et de sa fille. Cette idée est encore vague ; mais elle se traduit déjà par les hésitations d'Orgon, lorsque Cléante lui rappelle la promesse qu'il a faite à Valère de la main de Mariane.

Au deuxième acte, l'influence de Tartuffe, qui, depuis le commencement, court par-dessous la pièce, déchaîne tout à coup l'action. Orgon ordonne à sa fille d'épouser Tartuffe. Mariane tremble devant son père. Ses hésitations indignent Valère, qui s'éloigne. Dorine raccommode les deux fiancés ; mais voilà la famille bouleversée, sans que Tartuffe ait encore eu besoin d'intervenir personnellement. C'est donc bien un fourbe, et un fourbe redoutable, que celui que l'auteur nous annonce et qu'il va nous présenter bientôt.

Et maintenant, mais maintenant seulement, il peut apparaître, parler de sa haire et de ses aumônes, voiler le sein de Dorine, mettre la main sur le genou d'Elmire : nous connaissons son véritable caractère et son plan. L'action peut s'engager, et elle s'engage avec une soudaineté, un élan, une ampleur, dont il n'y a d'exemple ni dans l'œuvre de Molière ni dans l'œuvre d'aucun autre maître du théâtre.

Je ne vais pas, bien entendu, l'analyser davantage. Il n'y a plus rien à découvrir dans *Tartuffe*,

et la seule excuse d'en parler encore, c'est de témoigner son admiration pour ce drame unique dans notre littérature.

J'emploie, ici, le mot drame dans son sens étymologique et non dans le sens que lui donne habituellement la critique. Car *Tartuffe* n'est pas plus un drame qu'il n'est une comédie. Il ne se laisse enfermer dans aucun genre. Il dépasse la comédie par son intensité dramatique, par les catastrophes qu'il nous fait entrevoir et dont il met tous les éléments sous nos yeux, et il ne correspond pas non plus aux exigences du drame, puisque ces catastrophes ne sont pas réalisées et que la pièce, qui a commencé par le rire, se termine par une bruyante satisfaction de tout le monde. C'est même un des plus étonnants aspects de cette pièce que, créée dans la pleine pureté de la période classique, elle n'appartienne à aucun genre déterminé ni même à aucune subdivision d'aucun genre. Elle n'a pas d'analogue dans l'œuvre de Molière, ni par sa forme ni par son exécution. Prenez les grandes compositions de Molière les unes après les autres : il y a, dans *Tartuffe*, quelque chose qui n'est dans aucune autre : il y a une fureur de mouvement qui n'est pas dans *le Misanthrope*; il y a la peinture complète d'une famille de bourgeois, un tableau de mœurs qui n'est ni dans *l'Ecole des Femmes* ni dans *les Femmes savantes*; il

y a une cruauté de satire qui n'est pas dans *Don Juan.*

Le génie de Molière a senti que, pour mettre à la scène un caractère aussi profond, aussi varié, aussi nuancé, aussi divers que Tartuffe, ayant tant de ramifications et de prolongements; pour le peindre et le faire agir en même temps, pour le rendre à la fois vivant et général, il fallait créer une forme dramatique nouvelle, où il pourrait employer toutes les émotions du théâtre, le rire, la terreur, le pathétique, et cette forme, plus ou moins consciemment il l'a créée. C'est la seule pièce de lui où il y ait, à la base de l'action, un milieu réel, j'allais dire réaliste; et là, ses dons extraordinaires d'auteur comique lui ont permis de créer des personnages de second plan d'une couleur et d'un relief intenses, et de nous attacher à eux tout de suite. Entre les membres d'une même famille, il a montré toutes les correspondances et tous les rapports, ce qu'il n'avait jamais fait aussi complètement. Il est allé plus loin qu'il n'était jamais allé dans l'étude physique de l'amour, et il a fait perdre Tartuffe par la femme; de cette femme même il n'a pas cédé à la tentation de faire une coquette impitoyable et victorieuse, mais il a osé la montrer, par des touches d'une délicatesse infinie, presque troublée par le contact d'un brusque désir. Il a donc employé un mélange, jusqu'alors inconnu, des plus fines nuances de l'art et des coups de théâtre les plus hardis. Il a fait,

dans la même scène, rire et trembler ; et quand se réalisera ce que l'on appelle un peu vaguement le « théâtre de demain », qui sait si ce n'est pas dans *Tartuffe* que l'on en trouvera le modèle ?

Neuf et unique par la forme, *Tartuffe* l'est encore par sa signification philosophique, par la vue générale sur la société qui se dégage de l'ensemble de l'œuvre. Cette large, cette humaine conception de la vie qu'avait Molière, ce mélange d'indignation pour les vices des hommes et d'indulgence pour leur destinée qui fait le fond de toutes ses œuvres, nous les trouvons dans *Tartuffe*, et surtout dans son dénouement.

Je sais bien que la brusque volte-face de la situation, au cinquième acte, le soudain triomphe de la famille Orgon et l'arrestation de Tartuffe, au moment où nous nous attendons tous à un désastre, a paru à certains esprits, non seulement illogique, mais arbitraire et aussi de nature à diminuer la signification de l'œuvre. Ils eussent préféré, pour que la leçon nous reste plus rude, pour que les dangers de l'hypocrisie nous épouvantent mieux, ils eussent préféré que ce fût Tartuffe qui triomphât.

Nous touchons là à l'insoluble question de la moralité et de l'influence du théâtre, à cette question que tous les auteurs dramatiques soucieux de leur art se posent chaque fois qu'ils terminent et qu'ils concluent.

Je ne prétends pas en apporter une solution. Il n'y en aura jamais, tant que les hommes ne seront pas d'accord sur les points essentiels de la morale et sur le sens de la vie. Nous avons donc le temps de conclure. Contentons-nous pour le moment de dire, un peu sommairement, que la moralité d'une œuvre dramatique, c'est l'impression qu'elle laisse au spectateur.

Nous allons vérifier quelle est l'impression que nous emportons de *Tartuffe.*

Et répondons d'abord à une partie des critiques que l'on a faites à ce dénouement, à sa logique. Il est surprenant, a-t-on dit, que Tartuffe, présenté comme il nous est présenté, avec sa prudence, sa puissance de calcul, son sang-froid, n'ait pas même pris ses précautions et se soit exposé à la cruelle mésaventure qui lui arrive si soudainement. Le Tartuffe des quatre premiers actes est un Tartuffe qui doit nécessairement vaincre, sous peine de n'être plus le fourbe dangereux dont Molière a voulu nous donner le frisson. Il y aurait là, d'après ces critiques, une contradiction et de l'arbitraire.

Mais cette contradiction et cet arbitraire ne sont qu'apparents. Rappelons-nous les solides préparations du premier et du deuxième acte. Les alliés de Tartuffe, ceux que Tartuffe est parvenu à tromper, c'est une

vieille grand'mère sans influence sur sa famille; et c'est Orgon, le chef, il est vrai, de cette famille, mais un chef contesté, attaqué de tous les côtés, par sa femme, par son frère, par son fils et par sa fille. Ces quatre-là ne sont pas dupes de Tartuffe : ils sont lucides; ils sont sur la défensive dès le lever du rideau, et bien décidés à combattre l'imposteur, à chasser l'intrus, à faire toutes les démarches nécessaires, à aller jusqu'à la magistrature et jusqu'au roi. Ils ne nous le disent pas positivement, car nous serions avertis trop vite de la défaite de Tartuffe et nous n'aurions pas la secousse du coup de théâtre du cinquième acte; mais cette défaite est certaine. Tartuffe a des adversaires trop sérieux et des alliés trop débiles: malgré sa vigueur, malgré ses armes, il est vaincu d'avance. Molière, à notre insu, nous a communiqué cette certitude, dont nous ne nous rendons pas compte; mais la preuve qu'elle est bien en nous, c'est que, lorsque l'exempt dit à Tartuffe stupéfait :

. Suivez-moi sur l'heure
Dans la prison qu'on doit vous donner pour demeure,

non seulement nous ne sommes pas surpris de cet étonnant changement à vue, mais nous nous apercevons tout d'un coup que nous y étions préparés, tant nous l'approuvons, tant il était indispensable à notre esprit, à ce moment de l'action.

Soyez sûrs que, si ce dénouement était arbitraire, s'il n'était pas contenu dans la pièce, s'il n'avait pas une logique absolue, nous n'éprouverions pas ce contentement, cette allégresse, cette totale satisfaction. Car Molière auteur dramatique, d'accord avec Molière philosophe et moraliste, n'a pas voulu laisser le spectateur sous une impression d'horreur et de dégoût de la vie, sous l'impression aussi que la société était impuissante à éliminer les scélérats. Même ne trouvez-vous pas que la leçon qui se dégage est ainsi plus pénétrante, plus accessible à notre esprit et plus utile ? Si nous sortions du spectacle de *Tartuffe* convaincus qu'il suffit de rencontrer sur sa route un hypocrite et un fourbe pour devenir immédiatement sa proie, ne pensez-vous pas qu'il nous en resterait comme un découragement de la lutte, comme une diminution de l'énergie ? Et ne vaut-il pas mieux que nous demeurions persuadés — quittes à nous faire quelques illusions — qu'il y a, dans les sociétés humaines, malgré leurs imperfections et leurs tares, un besoin impérissable d'ordre et de justice ?

Le génie de Molière est, de tous les génies de notre race, celui qui présente le plus nettement ces deux aspects : le besoin d'ordre et d'équilibre, et l'audace de la pensée. On les trouve tous les deux dans *Tartuffe*, et combinés avec une maîtrise incom-

parable. *Tartuffe*, nous donne complètement, avec abondance, tout ce que nous venons chercher au théâtre, tout ce que nous avons le droit d'y demander : une distraction d'une qualité supérieure ; la sensation directe de la vérité ; la vie en mouvement et en action ; un accroissement, si petit, si infiniment petit qu'il soit, de notre connaissance de l'homme.

C'est tout de même exiger beaucoup d'une pièce, je m'en rends bien compte, et il n'y en a guère, dans notre littérature, qui satisfassent à ces exigences ; mais *Tartuffe* en est une. C'est un des pôles de notre théâtre, et chaque fois que celui-ci retombe vers le faux, — ce qui lui arrive périodiquement, lorsqu'il a fait un grand effort, — que ce soit le faux tragique, le faux sentiment ou le faux esprit, c'est vers Molière et vers *Tartuffe* qu'il faut regarder pour retrouver notre route.

Table des matières

La liberté de la scène. — La morale 7
Les nouvelles difficultés du théâtre 17
L'anarchie 29
Les sujets de pièces 41
L'argent 51
L'interprétation. — Les comédiens 61
Les débuts littéraires 79
Henry Becque et la postérité 89
Le théâtre de Molière : « Tartuffe » 101

*Achevé d'imprimer
le 20 juin 1913.*

CE VOLUME EST MIS DANS LE
COMMERCE AU PRIX NET DE 7 FR. 50

To the Happy few

Le succès qui accueille depuis quelques années des collections, comme celle des *Bibliophiles fantaisistes*, — ouvrages de luxe par la beauté de l'impression et le chiffre restreint de leur tirage, mais qui néanmoins restent d'un prix abordable, — prouve que leur création répondait bien aux vœux du public lettré. A côté du volume courant à 3 francs 50, à côté des séries à bon marché qui pullulent, il y a place pour des ouvrages qui puissent satisfaire en même temps l'amateur de bonne littérature et le bibliophile.

La collection « To the Happy few » a été conçue selon ces principes. Mais elle séduira particulièrement les collectionneurs par certains caractères nouveaux. D'abord, elle comprendra seulement dix volumes. Les textes, signés des noms les plus illustres, ont été réunis dans un souci de judicieux éclectisme ; à côté de pages d'imagination, on y trouvera des œuvres documentaires sur le théâtre, l'histoire ou la musique.

Une telle collection, autant par la valeur littéraire des œuvres éditées que par le caractère artistique de cette édition, sera certainement goûtée par les bibliophiles qui déplorent que la librairie française se soit laissé, depuis trop longtemps déjà, distancer par l'étranger.

Les dix volumes seront publiés dans un format unique, et toujours tirés à cinq cents exemplaires, numérotés à la presse, sur très beau papier.

En outre, quelques exemplaires seront tirés sur papier Edogawa du Japon, texte réimposé, dans le format in-4°, et accompagnés d'un frontispice spécialement exécuté pour eux.

Des dix ouvrages choisis, ceux-ci sont prêts ou sur le point de l'être :

JULES LEMAITRE, de l'Académie française : *Les Péchés de Sainte-Beuve.*

ALFRED CAPUS : *Le Théâtre.*

Contesse de NOAILLES : *De la Rive d'Europe à la Rive d'Asie.*

MARCEL PRÉVOST, de l'Académie française : *Paradoxes sentimentaux.*

CAMILLE SAINT-SAËNS, de l'Institut : *Au courant de la vie.*

PIERRE DE NOLHAC : *Le dernier Amour de Ronsard.*

MAURICE BARRÈS, de l'Académie française : *Un opuscule.*

RENÉ BOYLESVE : *Le pied fourchu.*

MAURICE DONNAY, de l'Académie française : *Des Souvenirs.*

COLETTE WILLY : *Impressions.*

Ces dix volumes paraîtront au cours de l'année 1913.

Chaque exemplaire sera mis dans le commerce au prix net de 7 francs 50.

Les exemplaires sur Japon, au prix net de 25 francs.

Avantages réservés aux Souscripteurs
à la collection complète.

Les souscripteurs à la série complète des dix volumes bénéficieront des avantages suivants :

Contre versement préalable d'une somme de 65 francs pour la collection sur papier ordinaire, de 220 francs pour la collection sur papier du Japon, les souscripteurs recevront, au fur et à mesure de la publication, les volumes portant toujours le même numéro justificatif.

Cette combinaison leur permettra de ne pas courir le risque de ne pouvoir se procurer certains volumes sur Japon. En effet, les souscriptions pour un volume déterminé ne seront accueillies que dans la mesure où il restera des exemplaires non destinés aux souscripteurs à la collection complète, et seulement lorsque ce volume aura été mis dans le commerce.

Au contraire, les souscriptions à la collection complète sont reçues dès maintenant à la librairie Dorbon-Aîné, 19, boulevard Haussmann, Paris.

Collection des Bibliophiles Fantaisistes

Tirage limité à 500 exemplaires numérotés.

Marcel BOULENGER. *Nos Elégances*, in-8. Fr. 7.50
René BOYLESVE. *La Poudre aux Yeux*, petit in-4 . . » 10.00
L. THOMAS. *L'Esprit de Monsieur de Talleyrand*, in-8, *épuisé*
Jacques BOULENGER. *Ondine Valmore*, in-8 . . . » 7.50
Fr. DE CUREL. *Le Solitaire de la Lune*, in-4. . . » 7.50
Louis LALOY. *Claude Debussy*, petit in-4 » 10.00
NOZIÈRE. *Trois pièces galantes*, in-8. » 7.50
Claude FARRÈRE. *Trois Hommes et Deux Femmes*,
 petit in-4. *épuisé*
L. THOMAS. *Les Douze Livres pour Lily*, in-8 . . » 7.50
Maurice BARRÈS. *L'Angoisse de Pascal*, in-4, . . . *épuisé*
Louis LOVIOT. *Alice Ozy*, in-8 » 7.50
F. DE MIOMANDRE. *Gazelle*, in-8. » 7.50
Paul MARGUERITTE. *Nos Tréteaux*, in-8 » 8.00
L. THOMAS. *L'Espoir en Dieu*, in-8 » 7.50
Henri DE RÉGNIER. *Pour les Mois d'Hiver*, in-8 . . » 7.50
Jacques-E. BLANCHE. *Essais et Portraits*, in-8 . . » 7.50
Paul ACKER. *Portraits de Femmes*, in-8. » 7.50
Henry BORDEAUX. *Les Amants de Genève*, in-4 . . . » 7.50
X.-Marcel BOULESTIN. *Tableaux de Londres*, in-8 . . » 7.50
L. THOMAS. *André Rouveyre*, petit in-4. » 7.50
Claude FARRÈRE. *Fin de Turquie*, petit in-4 » 10 00
GABRIEL MOUREY. *Quelques-uns*, petit in-4. . . . *sous presse*
RENÉ BOYLESVE. *Nymphes dansant avec des Satyres*,
 petit in-4 *sous presse*
CLAUDE DEBUSSY. *Monsieur Croche antidilettante*,
 petit in-4 *en préparation*

En vente chez DORBON-AINÉ
19, Boulevard Haussmann, 19, PARIS, IXᵉ

Edgar POË
Dix Contes traduits par Ch. Baudelaire
et illustrés par Martin van Maële

de 95 compositions originales gravées sur bois par E. Dété. Un volume in-8 jésus tiré à 500 exemplaires numérotés, dont

20 exemplaires sur papier du Japon avec deux suites avant lettre de toutes les figures, dont une en bistre et une en noir, sur Chine. **150 Fr.**

30 exemplaires sur papier de Chine avec une suite en bistre avant lettre de toutes les figures, également tirée sur Chine . . **100 Fr.**

450 exemplaires sur papier vélin à la cuve du Marais . . **50 Fr.**

Sacha GUITRY
Correspondance de Paul Roulier-Davenel

Illustré par l'auteur de 19 portraits-charges (Anatole France, H. de Régnier, Laurent Tailhade, Tristan Bernard, Jules Lemaître, Ibsen, H. de Rothschild, Antoine, Lucien et Sacha Guitry, Brasseur, Boisselot, etc...). Un volume in-4º couronne tiré à petit nombre. **5 Fr.**

15 exemplaires sur Japon, à **15 Fr.**

SAMSON,
L'Art théâtral
de la Comédie-Française.

Nouvelle édition avec une préface de M. Silvain, professeur au Conservatoire. Un vol. in-18, illustré de 8 portraits hors texte **3 Fr. 50**

Il a été tiré 7 exemplaires sur papier du Japon, à . . . **12 Fr.**

A. ROBIDA
Les Vieilles Villes du Rhin
(A travers la Suisse, l'Alsace, l'Allemagne et la Hollande).

Un volume in-8 jésus de 310 pages, illustré de 211 dessins originaux de l'auteur, d'une eau-forte et d'une aquarelle en couleurs sur la couverture **20 Fr.**

Il a été tiré en outre : 10 exemplaires sur grand papier vélin à la cuve avec deux suites de toutes les gravures, sur Japon ancien et sur Chine, et une aquarelle originale de A. Robida . . . **200 Fr.**

25 exemplaires sur Japon impérial avec une suite sur Chine de toutes les gravures, à **100 Fr.**

5 exemplaires sur Chine, à **50 Fr.**

Plus : 10 collections d'épreuves d'artiste signées, dont 5 sur Japon ancien à **125 Fr.** et 5 sur Chine à **100 Fr.**

A. ROBIDA
Les Vieilles Villes des Flandres
(Belgique et Flandre française)

Illustré par l'auteur de 155 compositions originales, dont 25 hors texte, et d'une eau-forte. Un beau volume gr. in-8, sous couverture illustrée en couleurs **15 Fr.**

Cartonné toile avec fers spéciaux spécialement dessinés par l'artiste, tête ou tranches dorées, couverture conservée **20 Fr.**

Il a été tiré en outre : 25 exemplaires sur Japon impérial, contenant une double suite de toutes les compositions, 3 états de l'eau-forte et une aquarelle originale de A. Robida **100 Fr.**

100 exemplaires sur papier de Hollande Van Gelder, contenant une double suite de l'eau-forte et un dessin original à la plume de A. Robida **50 Fr.**

SIDNEY PLACE
Les Fréquentations de Maurice
Mœurs de Londres

Un volume in-18 jésus sous couverture illustrée à l'aquarelle. **3 Fr. 50**

Il a été tiré 6 exemplaires sur Japon à **12 Fr.**

TH. DE CAUZONS
Histoire de la Magie
et de la Sorcellerie en France

I. Les sorciers d'autrefois. Le Sabbat. La guerre aux sorciers. Un vol. in-8 écu de xvi-426 pp **5 Fr.**

II. Poursuite et châtiment de la Magie jusqu'à la Réforme protestante. Le procès des Templiers. Mission et procès de Jeanne d'Arc. Un vol. in-8 écu de xxii-520 pp. **5 Fr.**

III. La Sorcellerie, de la Réforme à la Révolution française. La Franc-Maçonnerie. Mesmer, Cagliostro et le magnétisme. Un vol in-8 écu de viii-550 pp **5 Fr**

IV. La Sorcellerie contemporaine : Les transformations du magnétisme, Psychoses et névroses. Les Esprits des vivants, les Esprits des morts. Le diable de nos jours. Le merveilleux populaire. Un vol. in-8 écu de viii-724 pp. **7 Fr.**

Il a été tiré quelques exemplaires sur Japon, à **12 Fr.** chacun des 3 premiers tomes, et **15 Fr.** le dernier.

Enrico SACCHETTI
Robes et Femmes

Un album in-4 de 15 aquarelles en couleurs, tiré à 300 exemplaires numérotés, sous carton illustré, à **30 Fr.**

JEAN-JAM
Par Si, par La

Chansons humoristiques dites à « la Pie qui chante. » Un volume in-18 sous couverture illustrée en couleurs de Fabiano, avec 65 dessins humoristiques de Poulbot, Léandre, Préjelan, Gerbault, Guillaume, Hémard, Vallet, etc., à **3 Fr. 50**
Il a été tiré 7 exemplaires sur papier du Japon à . . . **15 Fr.**

Loys DELTEIL
expert à l'Hôtel Drouot
Manuel de l'Amateur d'Estampes du XVIII^e siècle

Un volume grand in-8 de 448 pages sur papier vergé teinté, orné de 106 reproductions hors texte sur papier couché teinté des estampes les plus rares du XVIII^e siècle broché : **25 Fr.**
dans un cartonnage spécial avec couverture conservée . . **30 Fr.**
3 exemplaires sur papier du Japon à **75 Fr.**

C^{tesse} D'APCHIER
La vérité sur Louis XVII.
Souvenirs inédits de la Comtesse d'Apchier,
précédés d'une étude historique par JEAN DE BONNEFON. Un volume grand in-8 avec portrait, vue, fac-similé d'autographe et armoiries. **7 Fr. 50**
Il a été tiré 3 exemplaires sur Japon à **20 Fr.**

NOZIÈRE
Joconde

Fantaisie en deux actes, d'après le conte de La Fontaine, représentée sur le théâtre particulier du Comte Robert de Clermont-Tonnerre. Un volume in-8 carré **2 Fr.**
Il a été tiré 10 exemplaires sur papier du Japon à **8 Fr.**

www.ingramcontent.com/pod-product-compliance
Lightning Source LLC
Chambersburg PA
CBHW071554220526
45469CB00003B/1017